U0164228

序言

[作者 _ 盧宜埠]

讓我告訴各位一個秘密—我會考的時候中文只有D。

我最討厭中文科,更討厭作文,但現在我除了是本書作者、《筆講建築》的
聯作者和報章建築專欄作家,更是兩個建築專業機構的董事。在此,我希望
勉勵各位年青人,只要盡力抓緊每一個機會,成功絕對會屬於你。哪怕現在
遇上一些小挫敗,回頭一看它們就不過是邁向成功路上的小踏腳石!

這本書由幾位建築人一起合力製作,一位是讀建築接着成了著名插畫家,
一位是讀建築現在是很成功的室內設計師,而我就是一位香港註冊建築師。

我們三人都是以建築為起點，卻走着各自精彩的道路，現在再因為建築而聚起來，希望為各位以不同的觀點與手法講解香港建築，這就是我們的《講港建築》。

這本是寫給年青人的香港建築書，不論你是歲數年青，還是心境年青，本書都會以最親民、貼地、風趣、輕鬆的方式來介紹和講解，用心去感受香港建築的大小點滴，絕對會是有故事、有知識、有討論。好吧，事不宜遲，馬上開始！

目錄

我們每天都遊走在不同建築，
偶爾停下腳步細閱其中的功能、藝術設計，
會發現許多建築藝術上的巧思！

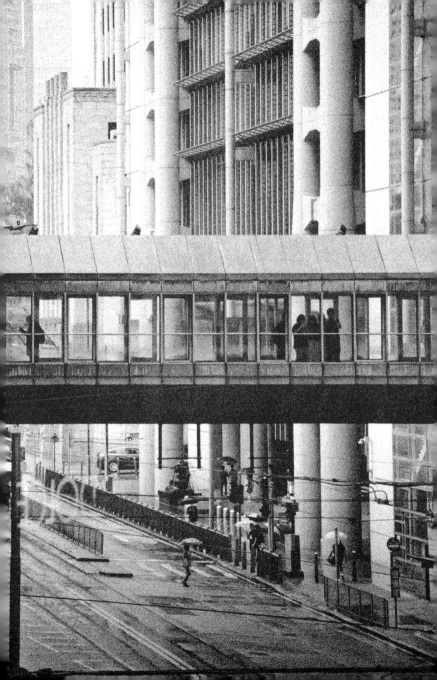

零

壹

建築師的工作是甚麼?他們只是負責起樓嗎?
我應該如何欣賞建築?需要專業知識背景才可以談建築嗎?

1.1_ 建築師的重任

說到建築師的重任，我還記起初上建築課時，大學教授第一句告訴我們的話就是：「建築是為人的。」這句話千真萬確，也應該是建築的本質。在此，我希望喜愛建築、有志投身建築專業和有興趣閱讀建築的每一位也要謹記──建築應該以人為本，建築應該為人而建。

建築師跟其他專業不同，責任十分重大而且牽涉到公共利益。醫生的一次犯錯可能會影響病人及其家人的一生；律師的一次犯錯可能會影響一單案件的判決，但建築師的一次犯錯可能會影響整個社區及建築物的每一位使用者。

建築師所畫的一筆一線也十分重要。線可以把一個空間分隔，也可把兩個空間合併起來。在平面圖（Plan）來說，在一個空間中畫條直線，它就是一片牆。一個空間頓時一分為二，左右兩個空間中的人便看不到大家，兩個空間也就沒有交流了。大家可以推想一下，在社區規劃層面上，如果一棟建築物的布局有誤，附近的開放空間（Open Space）就可能因此被隔絕了成為死胡同（Dead End）。一般來說，每棟石屎鋼筋建築物的壽命大約是50年，大家應不難明白那影響有多深遠。在適當的位置放一個缺口，卻能夠把兩個空間連結起來建立交流。

《建築物條例》（Buildings Ordinance）所包含的兩大要素「健康與安全」
（Health and Safety），我認為是建築設計裏最基本、最必要的元素。就
「安全」範疇來說，建築師有責任把建築物設計至可供使用者安全使用。
例如：不應該有不合規格的高差，在建築物內構成墜落危險（Falling
Hazard）；提供足夠的走火逃生通道，在危急時供使用者逃離建築物到達最
終安全地點（Ultimate Place of Safety）。至於「健康」方面，採光和通風尤
其重要，建築師要在設計初期階段確保這兩方面也能得到妥善的安排。有新
鮮的空氣、溫和的日照的確會令建築物的使用者身體健康、心情愉快吧！

再高一個層次的建築考量就是「舒適」。建築師需要在建築設計中取得人體與環境的綜合平衡。比例、光暗、溫度、聲音、層次、顏色、質感、氣味、視覺等都需要在設計當中考慮。除此之外，還有不同空間的布局，例如：私人空間、過渡空間和公共空間等，要有先後有序的遞進。我會在以後的單元再為大家詳細解釋一下。

建築師是整個設計團隊的領導者，是建築物的「靈魂」，是整棟建築物由外觀到細部設計的「話事人」。建築師除了要對委託的客人負責，也要對建築物的使用者負責，更要對整個社會環境負責。

權力愈大責任愈大，這是理所當然。如果大家有志成為建築師的話，這樣的覺悟是必要的。

我向來也不認同為了把發展潛力最大化而規劃出非以人為本的建築。即平時我們所聽見的「不計後果炒到盡」。「棺材」工作平台、房間一半大小的窗台就是一些例子。可惜現在香港寸金尺土，在市場環境的影響下很多建築項目也發展出一些不理想的設計，忽視了「人」這個元素。我希望各位讀者看完這本書後，會更了解建築、更明白如何去品評欣賞建築、對大家身邊的建築物更有要求。我很有信心香港的建築會做得更好。

1.2 _ 建築的考量元素

很多人認為設計和創意不就是天馬行空嗎？建築師設計時是否隨心畫一下便可？在做建築設計時，究竟建築師有甚麼考慮呢？哪些是最主要的考量？

哈！如果真是隨便畫兩筆便可以建造建築物的話，建築師就不須要經過那麼長的訓練時間了吧！做建築時，我們須要考量多方面的元素：健康與安全、舒適、比例、光暗、層次、顏色、質感、不同空間的布局等。

究竟這些是什麼呢？在設計上為什麼這樣重要呢？讓我為大家逐一破解吧！

[健康與安全]

首先，正如之前章節所提到《建築物條例》中最主要的宗旨就是確保建築物使用者的健康與安全，我也認同這是建築物的最基本的要求。食物最基本就是要吃得健康、吃得安全。如果有一樣食品吃了會拉肚子，我想就算是五星級餐廳出品的賣相和味道，誰也不會想吃吧。建築也是如此。所以《建築物條例》中的不同規條用意並不是限制建築設計，而是確保建築物能達到最基本的建築安全和使用者健康的要求。在我「考牌」之時，我和很多同學都認為大部份建築物條例是多餘的，但當我真正理解到條例背後的精神，便有另一番的體會。

[舒適]

進一個層次便是舒適。舒適是因人和地區氣候而異，不同文化背景也可能會有不同舒適度的需求。香港或新加坡等亞熱帶地區常見的騎樓、深簷篷、大窗戶建築設計便跟氣候寒冷北歐的建築大有不同。其中我認為採光、通風和比例是其中最為重要。

被譽為20世紀最偉大的建築大師之一的路易斯・伊撒多・康（Louis Isadore Kahn）就曾經講過：「沒有自然光的房間，就不算是房間。」（A room is not a room without natural light.）

《走向新建築》（Towards a New Architecture）的作者建築大師勒‧柯比意（Le Corbusier）在他的名句中也多次提及光：「空間、光線和秩序。這些就是人需要的東西，就像他們需要麵包或睡覺的地方一樣。」（Space and light and order. Those are the things that men need just as much as they need bread or a place to sleep.）「光線營造出一個環境的氛圍和感覺，以及結構的表現。」（Light creates ambience and feel of a place, as well as the expression of a structure）從以上可見採光在建築學上的重要。

《建築物（規劃）規例》第123F章中也列明了建築物對採光和通風的要求。自然光在建築來說可算是一個最「免費」的元素，只要在外牆上開一個洞，室內便可得到自然光。一個自然採光的空間能夠令使用者感受到室外的天氣和日照，是把戶外帶進室內的一個重要元素。除了能夠照明之內，自然光比人造光（Artificial Lighting，即電燈的光）能夠使空間變得柔和、更親切。一個光猛的空間給人寬闊和充滿精力的感覺。光能夠增強空間感，所以大家會看見香港一些新納米樓盤會採用落地玻璃設計。反之，一個沒有窗戶的空間會令人感到侷促和困閉的感覺。光這個課題實在精深博大，我歡迎對這個建築元素有興趣的朋友繼續尋找擴展閱讀。

喜歡親身體驗的朋友，可以到日本大阪茨木市的春日丘教會，感受由著名日本建築師安藤忠雄操刀的光之教會（Church of Light），以光來塑造空間的鬼斧神工。在香港而言，因為土地空間有限、高樓林立，商用大廈甚至一些新式住宅樓宇也採用了玻璃幕牆設計來爭取景觀，就算是「罅海」景也很值錢。我明白這個「常態」是被經濟和環境因素逼出來，但很可惜地這樣的採光有一點「失控」。幸好，香港文化中心的線型天窗和香港滙豐銀行總行的銀行大廳也是一些本地出色的例子。

自然通風也是一個「免費」的元素，可以令建築物室內溫度舒適，空氣流通亦能確保使用者的健康。樓盤節目中常常會聽到主持人介紹單位南北都有對流窗，能夠以對流風（Cross-ventilation）令室內涼快，會評為好的單位。正所謂「流動的空氣就是風」，如果建築物的前後也設有窗戶，新鮮空氣便可以由前方流進室內，並由後方排出室內的熱氣造成對流，達到自然通風，又稱風效應通風（Wind Effect Ventilation）。另一個通風概念就是誘導式自然通風（Induced Natural Ventilation）。熱空氣會向上升這個簡單的物理概念相信大家都不會陌生，這就是熱氣球能飛上天空的原理。

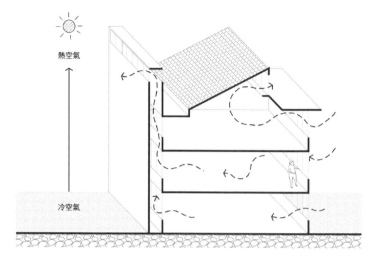

熱空氣

冷空氣

煙囪效應

在設計應用以上的通風方案時，建築師會把一些窗戶安放在建築物的低位，
另外一些則設計在較高位置，冷空氣會從建築物的低窗戶進入室內空間，人
體排出較暖的空氣便會從較高的窗排出室外，形成流動的氣流。巴西的薩
拉·庫比契克醫院是一個不錯的建築實例。中東一些建築物的通風塔樓也是
應用同一個原理。如果這個通風原理應用在多層樓宇建築物中，設計可以包
含一個垂直的通風道，當通風道中的熱空氣向上升時，便會形成一個負氣流
將建築物各層的空氣抽進這個通風道，並在頂部排出污氣，而新鮮的空氣便
會從各層窗戶抽入室內填補。這就是煙囪效應（Stack Effect或稱Chimney
Effect），在非洲白蟻的巢穴也是用這個原理來令內部涼快。

建築空間與使用者的關係

[比例]

比例（Scale）是建築重要的一環。建築設計跟數學的比例有所不同，後者純粹是一個數值上的轉換，而在建築空間和設計類的比例是指空間與其他事物的一種大小關係，是一個比較難以捉摸的概念，有如藝術中的美學比例。例如一個建築空間與使用者的關係、一個空間與另一個空間的關係、建築構件和一個空間的關係、一個建築物與其周邊環境的關係等。合比例的建築設計看上去會「順眼」，使用起來給人自如、舒適的感覺。舉例：在一個小朋友專用的洗手間設計裏，所有設施也會設計得合乎小童高度，包括座廁、洗手盆等，較矮的洗手盆能夠讓小朋友不用踮腳也能自己洗手。

劇院音樂大廳的門會比家中的門要大，除了是為了疏導人流，在設計上來說一個較大的空間應該配上一扇較大的門，這樣才會匹配。雖然美學上有黃金比例，但我認為在建築裏並沒有「絕對正確」的比例，比例就是建築師玩弄的一個元素來製造出不同的建築表現。不同的比例組合會產生不同的空間布局，給人不同的空間感覺。

說到最後，最重要的比例就是建築物與人之間的比例關係。因為建築物應以人為本，所以一個空間是否合比例，歸根究柢是如何創造一個恰當的空間供人們舒適地使用。

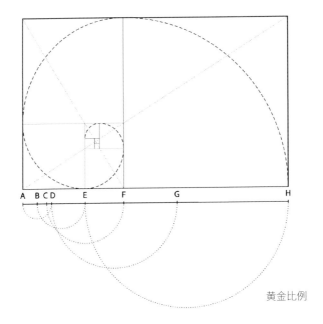

黃金比例

我特別喜歡勒・柯比意提出的「模度」（Modular）概念。它是一個緣於人類身材測量和數學的結晶：以人站着、坐着、伸手、抬頭等不同姿勢中身體的各部位，如頭、手舒適高度作測量而製作出來，並結合黃金比例的獨立通用尺度。簡單來說，他就是在用人體工學的理念去製作一套以人為出發點的一套量度法式。模度本來只被應用於建築上，但也適用於不同的設計領域，例如汽車設計或坐椅設計等。勒・柯比意希望用這套系統來設計建築，並將人與建築聯繫起來。他曾經在1941年出版的《雅典憲章》中提出：「城市體系中所有事物的規模只能由人類尺度和建築學來決定，在過去的一百年失敗之後必須再次放眼在對人的服務上。」建築應該就是以人為本。

[層次]

以攝影為例子，攝影中「層」指空間感；「次」就是代表主次的區別。一幅
照片中會有前景、中景和背景，這就是「層」。照片中的主題和陪體就有着
主次關係，主體就是攝影師想在畫面中表達出來的主題事物，陪體就是用來
襯托主要內容的事物，用於平衡整個構圖，是影響和呼應的關係。中國有一
句俗語：「紅花雖好，還須綠葉扶持。」就是這個意思了。有了「層」便能
夠令觀賞者理解到三維透視的關係，有了「次」就使整個布局有了重心、有
了錨固點，使得觀賞者知道應該把目光放在哪裏。建築是三維空間，從每一
個角度去閱讀都是有透視效果。

建築與照片的「層」十分相近，都是空間所形成的前中後景，但是「次」除了是主次區別之外就多了一層意義—次序。空間的時間次序，亦即空間序列（Spatial Sequence）。建築物通常都會以多個空間組成，當使用者在其中遊走時感受到的空間改變就是空間序列。

以銅鑼灣希慎廣場（Hysan Place）為例，大家會在啓超道入口看到弧形大熒幕下的一個小廣場，好像在標示着「我就是入口」。由旁邊的短電梯可進入一樓樓高三層的半開放式中庭，中庭前後兩邊的入口可以清楚看見兩條街道的景致，它是連接戶外和室內商場的一個轉接空間。中庭盡頭是特長扶手電梯，這裏只有一條上行的扶手電梯，一個又窄又長向上斜隧道般的空間。扶手電梯上、下、左面都是封閉的但右手邊則是落地玻璃。當進入這個空間，你的注意力頓時被導向至室外的街景，有一刻離開了購物商場的感覺。

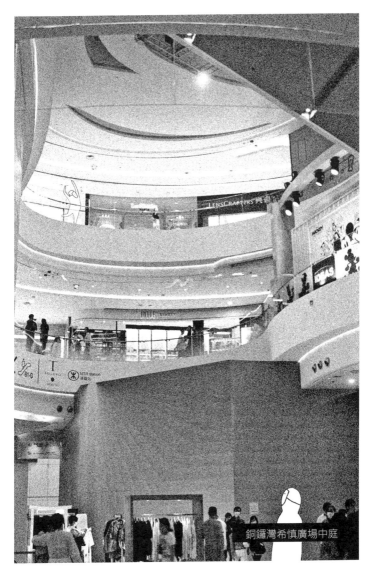

銅鑼灣希慎廣場中庭

走完這條扶手電梯，出來便是四樓商場，左右都是商舖的空間布局讓你又回神過來重新「專注拼搏」。轉彎後就會看見空中花園的指示牌，指引大家到達一個有蓋自然通風及綠化的空中花園，給各位「停一停、唞一唞」的機會。空中花園向軒尼詩道方向會看見新式高樓商業大廈，另一邊就是舊區很有風味的唐樓。建築師用這個空間把新舊銅鑼灣同時展現於大家眼前，這不就是我們鬧市中的「時空門」嗎？以上我所介紹的就是希慎廣場從入口到四樓空中花園空間序列。每一個空間都是經過建築師的精心設計，為使用者帶來不同的感覺和敍述了每個空間的故事，甚至引領大家重新思考我們的建築環境。

空間本身是靜止的，但以空間序列連結起來便會有時間和動態的元素。當你從一個狹窄而長的透視空間走到一處廣闊空曠的中庭，這個強烈的對比便會令你有「柳暗花明又一村」的豁然開朗感覺。一個有心思的空間序列設計可以帶給你如同觀看電影時「起、承、轉、合」的感動。

[顏色]

顏色是建築裏一個不可忽視的元素。顏色學本身就是一門科學，例如顏色心理學和顏色工程學等。在藝術層面，色彩運用更是千百年來藝術家和畫家精心鑽研的一個課題。講起建築與顏色一定要提及20世紀最重要的墨西哥建築師之一——路易斯·巴拉岡（Luis Barragán）。他用簡單的幾何立體配以鮮明的顏色來塑造建築。我在美國麻省理工學院作交換生時也有幸親自到訪過他的作品——巴拉岡自宅與工作室（Casa Luis Barragán）。

這棟建築物於2004年被聯合國教科文組織列入世界遺產名錄。克里斯特博馬廐（Fuente de los Amantes）和墨西哥諾卡爾潘的紀念碑衛星塔（Torres de Satélite）也是他得意之作。

其實香港也不乏顏色鮮明的建築物，例如被蝦肉色外牆瓦覆蓋的香港文化中心。如果各位覺得顏色這個元素議題太抽象很難理解，現在可以嘗試閉上眼睛，幻想一下整座香港文化中心建築群所有的外牆都變成了鮮紫色，我相信大家心裏一定會有「嘩！」一聲的突兀感。從以上這個簡單的思考實驗大家應該明白到顏色與建築物的關係了吧！

位於灣仔石水渠街72號至74A號天藍色外牆的一級歷史建築—灣仔藍屋也是一個好例子。香港政府於1990年代修復該建築物時,物料庫只剩下水務處常用的藍色油漆,為了便捷就把這整座建築物髹上了這種藍色,從此之後它就成了「藍屋」。除了藍屋蘊含的歷史事蹟外,它「盲都見到」的破格鮮豔色彩吸引到不少目光,更成為了灣仔區的一個文青打卡點。在這藍色衣裳下,藍屋其實是一棟貨真價實本土早期唐樓排屋。有人認為這種顏色破壞了唐樓本來應有的顏色展現,我卻認為藍色為這建築注入了生氣。

講到藍屋，一定要一提它「留屋留人」的保育計劃：「除復修原有老建築，保留唐樓多元用途特色，還着重保留社區資本，保育庶民生活文化。」其中八戶由原居民繼續租住，其餘12戶便開放給其他外來居民申請租住。本書其中一個作者也是藍屋住戶呢！藍屋附近還有它的「朋友仔」黃屋和橙屋，加起來便被人稱為「藍屋建築群」（The Blue House Cluster）。在2017年，藍屋的保育獲得教聯合國教科文組織的亞太區文化遺產保育保護獎最高榮譽的卓越獎（Award of Excellence），是香港開埠以來首次奪得的同類獎項。除此以外，它還獲得香港建築師學會所頒發的「全年境內建築大獎及主題建築獎—文物建築」。

1.3 _ 好設計解讀秘笈

建築師在設計時各有考慮元素,各位作為使用者時,其實也可以感受該建築是否一座「好建築」。

很多人會問：「我應如何欣賞建築？我需要甚麼知識背景才可以欣賞呢？」
欣賞建築不是一小撮人的專利，更無需有專業訓練、學術背景或資格要求。
這顆東方之珠裏的建築並不屬於任何一個人或團體，每棟建築物加起來就是
我們的城市空間，屬於每一位、屬於大家。我們生活在香港，每天也在不同
建築環境中穿插，身邊的空間就是生活的一部分，大大小小的建築也與大家
息息相關，因此各位都是這個城市的持分者。

在這書裏我重複多次「建築應該以人為本」，就是這個原因了。以人為本的建築設計，讓任何一個人走進那個空間也會感受到其中的「好」。品評和欣賞建築或城市空間，每一位市民都能勝任。閱讀和欣賞建築時並不需要那麼拘謹，只要簡單以最人性的層面去解讀建築就是最適合的方法。

「甚麼是好建築？」倒還是值得一問的。

[這個建築物「好用」嗎？]

建築物是否「好用」取決於功能性。一棟建築物或空間達致它的所需功能可算是最基本的要求。在建築界裏地位甚高的馬可・維特魯威（Vitruvius）在著作《建築十書》（De Architecture）中提到：「理想的建築有三個要素：堅固、實用和美觀（拉丁文：firmitas, utilitas and venustas）。」可見功能性的重要。從另一個角度了解，好用的建築在設計和建造過程中必須考慮到使用者的需求，就着使用場景而設計。做到這點需要從多方面考慮，包括空間布局和設計、材料選擇和應用、環境考慮等。

例如，一棟好用的建築物在設計時需要考慮到空間分配和功能配置，讓使用者在不同區域可以方便地完成不同的活動。同時，好用的空間還需要考慮到人們的行為和習慣，例如：對於老年人和殘障人士，建築物需要設計無障礙設施，讓他們能夠更便捷地進出建築物和使用各種設施。「好用」其實包含了很多設計考量，以下我們繼續細分討論。

[空間是否容易理解？會否容易令人迷失方向？]

以上問題可以從空間用途安排（Programme Arrangement）和空間定位
（Spatial Orientation）的角度去審視。

用途安排是指如何合理地分配建築空間的各個區域，使得空間可以滿足使用
者需求：相關用途的空間應放在附近、互相惡性影響的空間應該盡量分離。
例如商業建築須要留出充足的空間用於商品陳列和顧客流動；辦公建築需要
留出充足的空間用於工作區域和會議區域。

空間設計需要讓使用者容易理解自己在建築物內的定位。在偌大的室內空間如商場，不論是銅鑼灣皇室堡，中環的IFC國際金融中心商場，還是將軍澳Popcorn，跨樓層的中庭空間作為空間錨點（Spatial Anchor）可以令使用者容易明白自己身處商場中的位置，方便他們確定方向。而商場的落地玻璃窗則讓使用者可以用室外環境為自己定位，利用一些特別型態的空間，也是一些常見的手法。很多時設計師還會配置一些大型室內裝置藝術，建立地標主體來突出空間的個性，同時亦把藝術融入建築中，個人來說我頗欣賞這個做法。

這兩個因素可以影響使用者對空間的感受和使用效率。通過合理的空間區域分配和理性的動線設計，可以提高空間的使用效能和舒適度，同時還可以提高建築物的安全性和經濟性。

[使用這個建築物時是否暢達？]

建築物的暢達性可以用兩個層次去理解：一是動線（Circulation）、二是無障礙設計。建築物設計與動線的關係非常密切。動線就是使用者或物件在這棟建築物中如何穿梭。想像一下，由地下入口走到18樓會議廳的動線：先穿過大門到入口處內的門廳，使用中庭扶手電梯到一樓的升降機大堂，再換乘升降機到18樓，一直走到走廊盡頭轉右，進入第二扇中的房間到達會議室，這就是一條完整的動線。

細分之下不跨越樓層在同一平面上穿梭的稱之為橫向動線（Horizontal Circulation），剛才提到的走廊就是一個例子；把人帶到上下不同樓層的扶手電梯和升降機則稱之為直向升動線（Vertical Circulation）。建築師應該考慮到使用者的移動路線，從而設計出合適的動線，讓人們能夠輕鬆地找到自己需要的空間。設計中還可以在動線上設置景觀設施、座椅、休息區和加入一些視角固定（Visual Anchor）元素，例如藝術品等令用家更舒適地享受這個在空間中移動的過程。過度迂迴和難以理解的動線則不為理想。

另一個考慮就是無障礙設計（Barrier Free Design）。這是為了方便行動不便或身體上有特別需要而設計的設施，讓以上人士更方便地接受建築物內、外的服務或活動，以及享受與其他人相同的生活空間。懇請各位緊記：推着嬰兒車的媽媽或是拉着行李箱的你也會是一個暢達空間的受惠者呢！

[這個建築物的各個空間都讓人感到和諧舒適嗎？]

空間感和建築比例是創造舒適和諧建築空間的重要因素。空間感不僅僅包括實體空間的維度，還包括建築空間所帶來的視覺、聽覺、觸覺等感官體驗。

建築比例則是指建築物各部分之間的比例關係，包括高度、寬度、深度等方面。換句話說，比例可以通過正確的大小關係來營造出視覺上的平衡和和諧感。寬闊的空間可以配合高樓底，狹小空間天花的高度也通常會相應調低，這就是一個簡單的比例。一棟建築物內主要的空間通常會比較為次要的空間大，這又是另外一種的比例。

一個好的空間設計可以讓人感到和諧舒適，能夠在這個空間中放鬆身心、自由呼吸。

[這個建築物所使用的顏色和材料令我感覺舒服嗎？]

建築材質、色彩和紋理是建築空間設計中不可或缺的元素。它們可以影響使用者對建築空間的感受和情緒，並且可以為建築物增添美感和價值。

建築材質可以影響建築物的風格、質感和設計定位。合適的建築材質可以創造出豐富的空間感和視覺效果，同時還可以提高建築物的耐久性和安全性。例如，使用天然石材可以為建築物增添自然美感和紋理感，而使用鋼結構可以創造出現代感和工業風格，磚塊的紋理質感則可以營造出古老建築的氛圍。

使用淺色調可以為建築物增添明亮和清新感，而使用暖色調可以增添溫馨和舒適感。

建築紋理可以創造出豐富的視覺效果和觸感體驗。適當的建築紋理可以使建築物更加有質感和自然，同時還可以提高建築物的視覺吸引力和價值。例如木質材料可以創造出天然、溫暖的感覺，而金屬材料可以創造出現代、鋒利的感覺。

[這棟建築有令人心曠神怡的綠化植物、清爽的對流風和充足的陽光嗎？]

這個問題其實就是建築學裏的環境考慮。人類有約九成時間也存在於建築物之中，所以建築物的微環境（Micro Environment）與各位關係甚大呢！綠化植物、清爽的對流風和充足的陽光可以為建築空間帶來正面影響，讓使用者感到更加舒適、健康和愉悅。

綠化植物除了可以把室外的園林景觀擴展到室內，模糊室內外的界線，又可以為建築空間增添自然美感和親和力。它們可以吸收空氣中的二氧化碳，釋放出氧氣，還可以降低室內溫度和淨化空氣，同時減輕壓力和焦慮感，提高使用者的注意力和工作效率。我在設計時也十分喜歡引入綠化植物作為空間的點綴，除了是環境考慮，也是一個美學的提升。之前為香港建築師學會設計的國際環保博覽2022展亭也用了大量的空氣草作為主題設計和牆面裝飾，省卻了不環保的飾面材料。

自然風帶來新鮮空氣，還可以調節室內溫度和濕度、改善空氣質量、減少黴菌和潮濕等等。有沒有聽說買樓的座向要選坐北向南？香港夏季的盛行風主要是從南邊吹過來，室內有對流窗便能夠利用風力產生規律的風流，將房間內的污濁空氣排出來，同時讓新鮮空氣進入室內，提高室內空氣品質。

充足的陽光可以為建築空間帶來明亮和溫暖的感覺。它也可以調節室內溫度和濕度，而紫外線有助殺滅細菌。同時充足的陽光可以減輕使用者的壓力和抑鬱感，提高睡眠質量和免疫力。

[這個獨特的建築外型是否與它的歷史有關？它有否勾起我的集體回憶？]

建築就是建構歷史的一個重要部分。香港很多建築物有着豐富的歷史價值，承載了不同時期的社會風貌和歷史文化，反映出香港的多元文化和風俗發展脈絡。許多著名的建築物，例如尖沙咀的舊火車站鐘樓、現時的大館即舊中環警署建築群、天后廟、立法會大樓等等，它們都見證了時代的變遷，陪伴着每一代香港人成長。當談及一棟建築物時會勾起你美好回憶，它對你來說便起了價值。

早期的唐樓、洋樓、中式購物街、殖民地建築等都是香港歷史文化的重要象徵。這些建築不僅是香港市民的集體回憶，也代表了現代建築演進的歷史發展。建築物除了是一個有形（Tangible）的立體事物，也是一個無形（Intangible）的故事載體。舊時代的建築物通常都存有民間傳說和古老的故事，它們的建造和命運也記載着香港的發展和演變。

如今許多古老建築物因為發展需要已逐漸被拆卸，建築保育讓人憂慮。不少市民均重視保護香港建築的歷史價值，我在此呼籲各持份者一同參與保育工作，保留這些文化遺產，以便更好地傳承香港的歷史。

[這個建築有為我們的城市和社區帶來（物質和非物質性）價值嗎？]

建築在城市和社區發展中扮演了重要的角色，改善公共空間和社區的品質，
使人們的生活更加舒適和便利。例如一個設計精美、功能完善的公園可以為
社區帶來更多綠色空間和休憩場所，增加社區居民的生活樂趣，甚至為該區
注入地標元素，有時更能夠加強該區的城市肌理性。

設計亦應該是因地制宜，與附近環境相呼應。例如在郊野附近的建築物會比
較流線型，親近自然面貌；在鬧市中的建築物則可以是比較重線條感，配合
城市肌理。

一個優秀的建築設計還可以為城市和社區帶來非物質性的提升，增加社區的文化和藝術氛圍，使人們在其中的生活更加豐富多彩。例如，一座活化後有歷史文化背景的建築物，可以成為城市和社區的文化地標，吸引更多遊客和市民來參觀，為附近城市脈絡注入生氣。

[這個建築物有甚麼地方吸引我?有哪些特色之處?]

藝穗會是愛德華時期建築、香港大會堂是國際主義風格、中環街市是現代流線風格等等。每一種風格也有它的建築特色,但有特色而吸引你的建築則不需要有特定建築風格呢。

這些特色反映了建築師對香港價值觀和文化傳統的解讀,同時也見證了香港從一個小漁村發展成為現代化國際城市的整個過程。為了在有限的土地上滿足人口增長的需求,香港的建築越建越高,這些建築物在建築技術和設計上也不斷創新,為香港的建築風貌帶來特色。

設計細節就能看到建築師如何把當地文化和傳統元素融入到建築設計中。雖然是整體的一小部分，但它具有描述和定義整個建築的能力。有人甚至形容細節告訴我們甚麼是建築，它們是空間的生命和個性的基礎。例如，簡單的一個連接細節設計可以表明設計師對建築物的總體態度。這些細節增加了視覺趣味，定義了特定的建築風格和類型，並經常展示優越工藝和建築設計，使建築物更具有代表性和獨特性。

[你喜歡從室外進入室內體驗這個建築後，再走出來的整個旅程嗎？]

這個問題所探討的其實就是空間序列，把空間按規律、用途、比例等考量合理地安排空間的先後次序。好的空間排序能夠創造出更加流暢、有趣和具有吸引力的建築「故事」。

說到最後，欣賞建築其實沒有必要強行去尋找「最好」的，更沒必要與他人爭論哪建築較「好」。酒無上品，適口為珍。只要合你口味、令你共鳴回味就是各自心中的好建築。隨着時間、經歷、心情、修養或其他內外在因素，各位欣賞建築物的方法和觀點也一定會有改變。所以欣賞建築物最好的方法就是用大家最真實的經歷和從心中出發去細味建築的點點滴滴，找出每一個建築的可愛之處。

零

貳

[香港建築萬歲]

香港建築有甚麼特色？

哪裏可以看到最香港的建築呢？

香港城市發展如何影響建築設計？

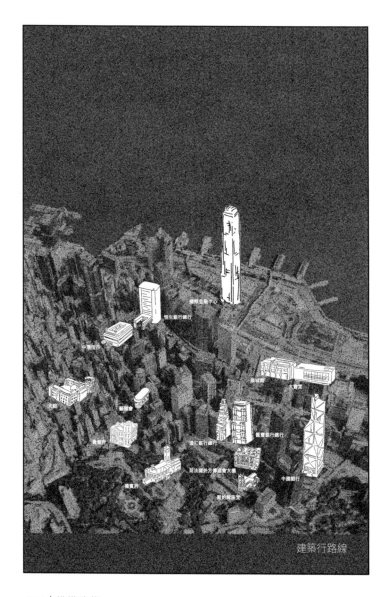

國際金融中心

恒生銀行總行

中環街市

匯豐銀行

大館

終審庭

長實

大會堂

渣打銀行總行

東亞銀行總行

花旗銀行

舊法國外方傳道會大樓

中國銀行

禮賓府

聖約翰座堂

建築行路線

2.1_ 高樓大廈 _ 從中環出發

當提到香港是東方之珠，就不得不提這顆明珠最閃亮之處—中環。中環其實是一個香港建築寶庫，有戰前的殖民地建築，又有現代的摩天大廈；有本港建築師樓的手筆，又有國際著名大師的作品；有新建的建築物，又有翻新的建築物；有華麗的設計，又有實用的展現。在這個大都會中心走一趟，除了可以看到香港各式各樣的建築設計及風格，更能從建築設計中體會到香港中西合璧的生活文化。

現在為大家介紹一下之前作為「建築行」導賞員在中環的一段導賞路線。

首先我們在香港大會堂旁的展城館集合出發，從展覽的角度看看香港的總體規劃和發展綱要。那裏的資訊地圖及模型齊全，可以作為一個簡明的總覽。

走出展城館大家第一棟可以看到香港大會堂。它由高、低座及一個中央庭園組合而成，並以國際主義（Internationalism）建築風格所建。這風格是在1920年代尾開始發展出來，並在1960、70年代達致其高峰。專崇這個主義的建築師認為工業科技的發達和普及，為設計帶來國際的共通性。他們反對虛偽的裝飾，設計以簡約及用途為先，並強調形態設計應服從於功能。

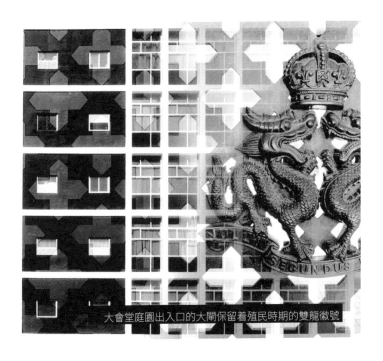

大會堂庭園出入口的大閘保留着殖民時期的雙龍徽號

建築大師路德維希・密斯・凡德羅（Ludwig Mies van der Rohe）於紐約38層高西格拉母大廈（Seagram Building）就是其中一個典範例子。

大會堂低座的圓柱廊（Pilotis）就符合勒・柯比意在1926年所提倡的「建築五特點」（Five Points of Architecture），其中包括：底層架空、屋頂花園、自由平面、水平長窗和自由立面。這五個特點是基於建築技術提高，令當時建築的形態外觀和使用方法都得到突破，對現代建築影響深遠。

接下來，我們可以從大會堂外面望向香港的西邊，會看見在香港島和九龍半島兩幢高聳入雲的地標性建築物—國際金融中心（International Finance Centre，簡稱IFC）及環球貿易廣場（International Commerce Centre，簡稱ICC）。它們常被譽為維多利亞港的門關。IFC是很典型的複合式發展項目，最底部是機場快線總站，低層設有大型商場，高層就是寫字樓及酒店項目。二期由國際知名的阿根廷裔美國建築師西薩·佩里（Cesar Pelli）設計，於2003年建成，總高度為415米，是香港島最高的建築物。

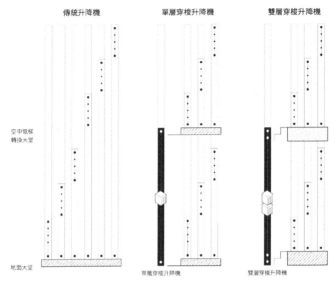

傳統升降機　　　　單層穿梭升降機　　　　雙層穿梭升降機

空中電梯
轉換大堂

地面大堂

單層穿梭升降機　　　雙層穿梭升降機

升降機設計比較

香港金融管理局在其55樓設立的金管局資訊中心可供市民到訪，是一個不錯的展望點來俯瞰香港島中區的城市發展。IFC及ICC除了高度以外，還有一個共通點：它們都是使用雙層（Double Deck）升降機設計，同一部升降機有上下兩層，下層升降機到達五樓時上層升降機就會在六樓開門。升降機在同一時間內載上更多乘客，絕對是香港高密度發展的體現。

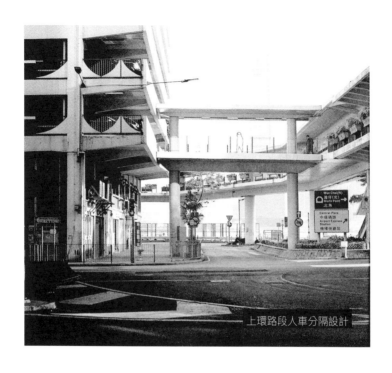

上環路段人車分隔設計

在IFC回望南方，就會見到怡和大廈（又曾稱為康樂大廈）。這52層樓高的大廈在1973年落成，當時是香港最高的建築物。將怡和大廈和IFC放在一起閱讀時就會看到時代與科技的變遷。有別於其他現代商業大廈，它的外牆是混凝土結構，圓形的窗孔不但呼應了海港渡輪上的圓窗，比起方形的窗戶在結構上也能減少尖角的弱點。從地面使用大廈裏的上行扶手電梯就能夠進入可說是香港獨有的行人天橋網絡。這個網絡可以使人車分隔，上層為行人專用，連接各大商場及建築物的平台；下層則為公共交通交匯處及行車幹道。如果大家細心留意，可以發現到不同部分的行人天橋是由不同機構興建。有些段落上有發展商的標誌，這就是很好的線索。

再往上環方向走就會到達恆生銀行總行。它由本地建築師樓王歐陽（香港）有限公司主理，外牆採用鋁板飾面構成四面圓角的設計。當你走過行人天橋進入大廈，可以見到室內裝修，甚至垃圾桶也貫徹圓角設計。整個設計意念由始至終、由大到細也十分統一，建築設計的貫徹度值得欣賞。

穿過大廈後會看到對面的中環街市。中環街市採用了實用的包浩斯（Bauhaus）建築風格，其玻璃窗牆除了有助日間自然採光，同時也能達到良好的對流通風效果，而窗上的簷板則有助遮陽。

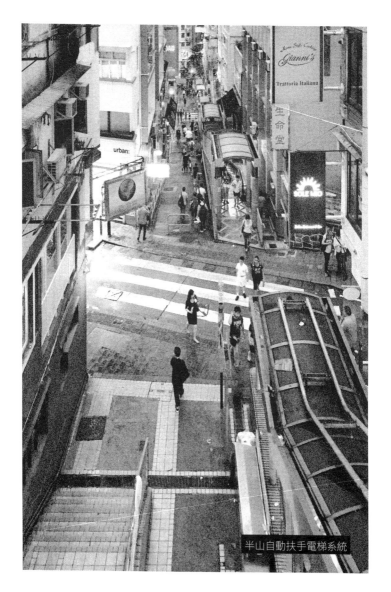

半山自動扶手電梯系統

中環街市於2003年停止運作後直至2021年才正式完成活化，重新開放給市民使用。這個鬧市中的寶貴公共空間荒廢多年實在十分可惜。穿過街市繼續在行人天橋網絡上走，就會到達中環至半山自動扶手電梯系統。整個系統總長超過800米，由18條自動行人扶手電梯組成。早上電梯向下行，把市民從半山住宅區帶到中環的商業區，下午放工時間則反之。我還記起在興建扶手電梯時，社會有很多反對聲音，不少附近低層單位的業主擔心會受到影響。但現在大家可以看到，今天附近低層的單位已發展成這條行人電梯系統旁第二層的街道，商舖林立成為了新的商機，一、二樓單位的租金也大幅上漲，孕育了一個香港特有的雙層街道生態。

再往山上走就會到達擺花街。擺花街原為風月區，相傳男士前往妓院前會買花束贈予風塵女子，故吸引了很多商販在此擺賣鮮花，因而得名。在擺花街大家還可以看到香港傳統的大排檔建築。這種建築並非由建築師設計，而是由市民生活所演化出來，是本地文化的見證，可惜已經買少見少了。

繼續向半山方向行走就會到達中央警署建築群，也就是「大館」。大館於1864年落成，是香港的法定古蹟。整個建築群包括了警署、裁判司署和監獄，可說是「一條龍」服務，十分有系統及效率。除了維多利亞式建築外，大家還可以在這裏看見希臘及文藝復興式建築風格。大館的活化設計是由國際知名的瑞士建築師事務所赫爾佐格和德梅隆（Herzog & de Meuron）負責，設計保留了濃厚的歷史文化，也展現出香港國際的現代美。大館旁的奧卑利街（Old Bailey Street）有「長命斜」之稱，除了因為這條路又長又斜外，有傳囚犯於監獄釋放出來時就會從奧卑利街的中段出口走下來，所以說真是「夠長命」才能走這條斜路。

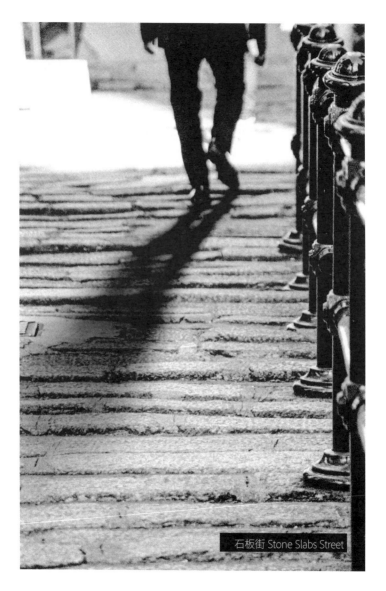
石板街 Stone Slabs Street

大館的斜對面就是石板街（Stone Slabs Street），正名為砵甸乍街
（Pottinger Street），為紀念香港第一位港督砵甸乍而命名。石板街是由凹
凸錯落的石板鋪成，斜道上粗糙及交替凹凸的石面除了可以防滑也方便行人
上落。路中軸位置較高向左右兩邊方向微微傾斜，有助排水。它的兩旁有本
港特色的排檔，深受外國遊客歡迎。知名電影如《十月圍城》、《花樣年
華》等都有在石板街取景。這些排檔佔地雖小，但五臟俱全。雖然它們並不
是法定古蹟，但我認為這些承載着香港舊日風味的風景很值得保護及保留。

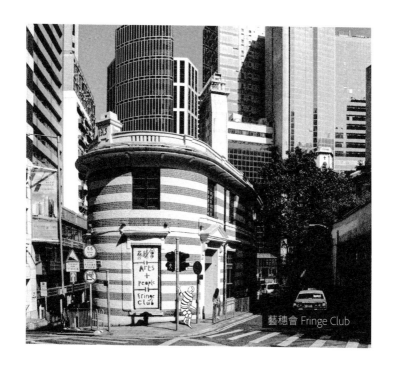

藝穗會 Fringe Club

接着，在荷李活道往東邊走，約五分鐘便可以走到藝穗會（Fringe Club）及香港外國記者會（The Foreign Correspondents' Club Hong Kong），即前牛奶公司大廈。它是由利安顧問有限公司建築師事務所（Leigh & Orange Architects）於1896年建成。其紅磚白間條的外牆圖案，用不同顏色交替營造視覺效果，凸顯了愛德華時期的建築風格。藝穗會對面就是香港中環下亞厘畢道1號會督府（Bishop's House）。它曾經是本港著名學校聖保羅書院（St. Paul's College）的舊址。這所書院是早期在港開辦的英文學校之一，史密夫會督（George Smith）於1850年下令把該址的建築物重建，1851年原址成立聖保羅書院，直至戰後該學校搬遷才改作為會督府用途。

從雪廠街往下走到底，政府山的砲台里就會在你的右手邊。砲台里是因附近的美利砲台而得名。在該處的斜坡上，大家可以看到一個個的小孔，據說是戰時所遺留下來的子彈痕跡。這個說法相信是有根據的，因為當時砲台里已經是海岸線了，是香港重要的據點之一。

在砲台里的盡頭就是前法國外方傳道會大樓（Former French Mission Building）。這建築於1989年定為香港法定古蹟之一。三層樓的建築以花崗岩和紅磚建成，貫徹了新古典建築風格。它曾經是砵甸乍總督和大維爾總督的居住地，1997年至2015年間則為終審法院用途。

在這個位置向海方向一望就會見到中環的三座完全不同設計風格的發鈔銀行的建築：渣打銀行總行、滙豐銀行香港總部大廈和中銀大廈。渣打銀行總行是被譽為傳奇建築師樓的巴馬丹拿集團（Palmer & Turner Group）設計，總行外表結實沉穩，以粉色和棕灰色為主色調，外牆則以花崗岩為材料。一走進大門就會看見高樓底的中央空間，有銅鑄雕塑和彩繪玻璃窗裝飾。它與旁邊通透現代的滙豐銀行香港總部大廈形成強烈對比。後者的建築十分特別，我會在另外的文章中進行詳細探討。

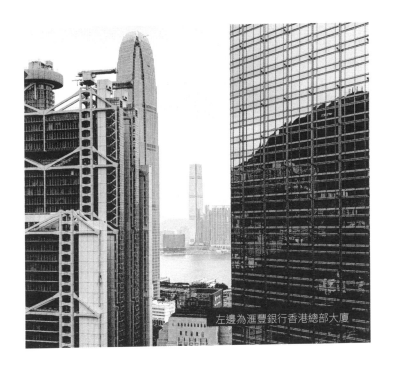
左邊為滙豐銀行香港總部大廈

中銀大廈由國際著名美藉華裔建築師貝聿銘設計，意念為竹筍生長的形態。他以簡單的幾何圖形做出別具心裁的地標建築：大廈底部平面為正方形，到中層時以兩條對角線把方形分為四個等邊三角形，每個三角形被拉伸至不同的高度而構成立體的雕塑形態。它的總高度為367.4米，是三座銀行大廈中最高的，也曾經是1990年代初香港最高的建築物。在結構上，它是以位於四角的主柱支撐，建築的重量以三角形的骨架傳遞到各主柱，在力學上來說是一個有效率的結構。

以前在中銀大廈43樓的轉軚層（Elevator Transfer Floor，有時又會被美麗地稱作Sky Lobby）有一個小型觀景台可以俯瞰政府山及維港兩岸。那裏擺放了一個以中國銀行為中心的中環模型，展示着當年中環的地貌。

在觀景台向政府山方向望，可以見到禮賓府，即前總督府，是另外一棟法定古蹟。禮賓府是棟很有趣的建築物。雖然它的主體是喬治時期的建築，但是經過歷代統治者不斷的加建，令它身上糅合了多種的建築特色。在表現主義（Expressionism）和裝飾藝術風格的英國建築上，加上了亞熱帶地區常見的陽台和大窗戶，日治時期又加上了一座日式高塔樓和瓦片屋頂。

中銀大廈後面就是花園道3號，前稱花旗銀行廣場。大廈以黑色玻璃幕牆示人，一曲一平的外立面，看起來就像一本打開了的書。它是由本地許李嚴建築師有限公司設計的甲級寫字樓，並於1995年獲得建築師學會頒發周年大獎銀獎（HKIA Annual Award Silver Medal Award，銀獎已經是建築設計的最高榮譽獎）。

走過馬路就是聖約翰座堂（St John's Cathedral）。整個香港的各個地段是由政府以有期限的租約租給發展商和不同團體使用，只有聖約翰座堂這個地段是永久批給教會使用。它是本港歷史最悠久的西式基督教建築，屬維多利亞時期建築，並展現了哥德復興式風格（Gothic Revival，有時又稱作Victorian Gothic 或 Neo-Gothic）。鳥瞰聖約翰座堂，它以西式教堂的十字型為設計基礎，設有四葉草形窗框、尖頂拱、鐘樓和彩繪玻璃。最前兩排會眾長凳保留了英國皇家徽號，是當年皇室人員在儀式中所用的座位。

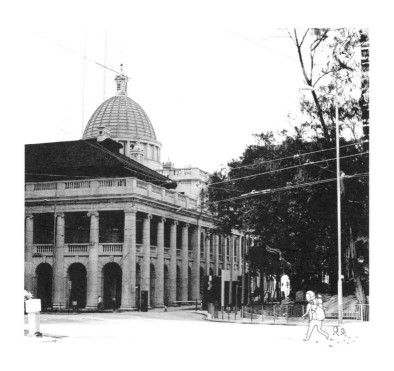

以散步來欣賞建築的確是一個不錯的方法，這樣可以以最人性的視覺和速度來瞭解建築，走一轉可以看見香港商業、宗教、民生、市政等不同空間和層面的發展。視乎步伐，整個行程大概兩至三個小時。如果對素描和攝影有興趣的話不妨帶同攝影機和紙筆，邊走邊看邊紀錄，把城市中有趣的點滴收集下來。除了觀察建築物、城市空間和街道，也可以嘗試留意人和不同建築空間的互動。正如我前文所說，建築應該以人為本，從這個角度去看，你可能會發現到所認識建築的另一面。

除了遊走中環區來閱讀建築外,另一個舒適得來又可以細味建築的方法就是
乘坐電車,從香港左至右跨區閱讀本港的發展與規劃。香港建築中心所策劃
的「築電之旅」就是一個很好的例子。乘坐電車由屈地街車廠出發至筲箕灣
只需要約一個半小時,便可以由「環頭到環尾」總覽港島區的建築。各位也
可以準備好相機在今個週末一試吧!如果事前能夠先搜集各區的建築資料,
收穫必定更加豐富。我的一位建築導覽老師陳天權先生,雖然不是註冊建築
師,但專長於建築文物歷史文化方面,其著作如《被遺忘的歷史建築》、
《香港節慶風俗》、《城市地標:殖民地時代的西式建築》及《時代見證:
隱藏城鄉的歷史建築》等對在城市中遊走閱讀建築也很有參考價值呢。

2.2 _ 天空之城 _ 人車分離的城市

街道可以說是由體量化的建築物包圍出來而生成的「虛」（Void）空間，
正如牆體定義了室內空間一樣。談建築也稍為談一點街道吧！

很久以前，道路上主要是行人、人力車、馬車等速度較慢的交通工具，汽車
只佔極為少數。自從汽車普及化，道路上的速度改變了，在城市規劃和設計
上，又會有甚麼不同呢？

以銅鑼灣軒尼詩道為例，傳統的街道設計是行車道與行人路並行，旁邊是商舖或大廈，街道的主要元素也是發生在同一個平面上。上文提到中環的行人天橋網絡是一種人車分離的設計概念：上層行人，下層行車，把街道的功能上下分開。

這種分離是一種速度上的分野。本港交通意外頻生，其中一個原因就是有些行人為了貪快，不遵守交通規則，在沒有過路設施和不適合過路的路段橫過馬路，造成交通意外。行人要安全，車輛要速度。香港空間擠迫，把城市疊起來不就是一個聰明的好方案嗎？

對城市規劃有獨到見解的勒・柯比意早在1947年《四條路線》（The Four Routes）的著作中講說了汽車對城市規劃和設計將會帶來新氣象：「汽車是一項新的發展，對大城市產生了巨大的影響。這座城市還沒有為此做好準備……我直截了當地告訴你：一座為速度而建的城市就是為了成功而建。」他更提出了在城市設計裏人和車輛須要分開：「目前行人和汽車混淆的情況必須永遠消失。汽車和行人必須分開。」

除了中環，香港還有不少地方用了上下兩層人車分隔的天橋行人網絡去組織城市肌理。其中必定一提就是有「天空之城」美譽的荃灣區。

如果大家乘搭港鐵到荃灣的話，會發現候車月台設於地面層，不像灣仔、銅鑼灣站等列車月台在地底深處。雖然荃灣站地面層設有出口，但絕大部分行人也會使用位於一樓大堂的出口。該出口連接了行人天橋網絡，除了方便橫過緊貼於地鐵站旁的西樓角路，還可以把行人帶到就近的各個商場：正對面的富華中心商場、西北邊的荃灣政府合署和愉景新城、西南方的行人天橋甚至能夠帶你去到荃灣西港鐵站附近的商場，全程無需走到地面。同層地鐵站C出口緊接的綠楊坊商場也很有趣地索性把該層稱作LG，而非一樓，好像地面層已經被重新定義了呢！

除此之外，行人天橋網絡並非只是一個連接性的城市設施。就以剛才提到的富華中心商場為例，一樓有連接行人天橋網絡的行人走道，設有各種商舖，例如：珍珠奶茶店、銀行、小食店等，幫襯的人不少，生氣十足。較為新建的天橋部分兩旁還設有綠化花槽，與社區裏的城市綠洲互相呼應。每段天橋也各有特色，除了是因為興建者是政府與私人發展商之不同外，更加反映了不同年代的設計，有些更設有天窗和玻璃欄河提高通透度和空間感。該行人天橋網絡於大部分的策略性交通要點也設有升降機，因此它也成為了荃灣區暢達無障礙社區通道。

很多第三代新市鎮項目發展也使用了這個模式，將軍澳和天水圍就是其中兩個例子。整個社區商場連商場，以冷氣行人天橋接駁。聽起來好像不錯，不需要日曬雨淋，走着走着全都是行商場的感覺。但這些新市鎮的街道就「消失」了，地面再沒有商舖。所以我還是比較喜歡舊荃灣的發展模式。除了行人天橋網絡外，地面街道也林立着各種生活所需的小商舖：車房、餐廳、五金舖、海味行、服裝公司、涼茶舖、找換店等等。行人天橋並沒有抹殺小區街道的生存，卻能在主要幹道達至人車分離，暢達交通。

荃灣的行人天橋網絡

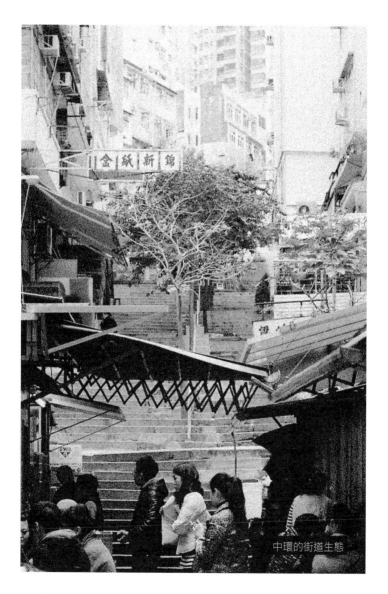

錦新紙金

中環的街道生態

我認為尤其在香港這麼擠迫的城市中，行人和車輛分開是一個可取的城市設計概念，行人天橋網絡也是一個便利的城市設施。但我重申行人天橋網絡絕對不應該只是用來連接商場的商業化器具，完全取替社區民生的在地街道生態，因為街道其實很有趣，並絕對有它存在的價值。

如果勒‧柯比意告訴你汽車會改變城市的面貌；伊隆‧馬斯克（Elon Musk）名下的鑽洞公司（The Boring Company）就在地底建設高速行車隧道，把道路從地面搬到地下去。人與交通工具的活動空間，將來或許劃分得更清楚。

1863

1887

1947

1990

元朗　上水　大埔　屯門　荃灣　沙田　觀塘　將軍澳

2.3 _ 衛星城市 _ 消逝的街道

香港是由一條小漁村發展而來。因為維多利亞港海闊水深，有利航運，所以首先發展的是維多利亞港的兩岸。有一種說法：中環是當時香港政治、軍事、經濟的中心點，西環和柴灣已經被稱為「環頭」和「環尾」。香港島中、西、東區作為最先發展的地區，城市設計較為有機，依據不同社區需要發展而來，各有特色。而「新市鎮」卻有不同的發展路向。

1902

1925

天水圍

屯邨

2010

2020

香港城市發展紀錄

記得小時候小學社會科的課本裏提及「新市鎮」時有「衛星城市」（Satellite City）這個詞匯。這個發展模式起源於英國城市學家埃比尼澤‧霍華德（Ebeneezer Howard）所提出的花園城市（Garden City）發展概念。19世紀因為工業革命，有大量人口從鄉村移居城市，城市人口膨脹變得過度擠迫，使得在健康和衛生的角度上不宜居住。因此，霍華德提出在大城市週邊發展較小但能夠自給自足的衛星城市來舒緩這個景象。大城市和眾多的衛星城市之間建立綠化帶作緩衝，這就是花園城市的概念。

西環

柴灣

中環

老街區

香港第一個衛星城市就是觀塘。當時政府在觀塘附近填海,希望發展更多地皮。這個發展模式在香港落地生根,荃灣、沙田、屯門、大埔、元朗、粉嶺、上水、將軍澳、天水圍和東涌便逐一誕生。可惜這些新城市未能夠做到完全自給自足,不少居於新市鎮的市民還是需要到中環或尖沙咀等市中心上班和解決生活上的需要。觀塘線和荃灣線就是最早期的兩條鐵路,把新市鎮和香港的心臟地帶連繫起來。這種衛星城市和鐵路網絡互相依賴的共生模式便逐漸鞏固起來。多年以來這個模式看似頗為成功,但到了2019年因社會運動鐵路網絡癱瘓,整個香港頓時變得「動彈不得」,大家才恍然大悟到過於依賴鐵路發展模式是一個嚴重的弊病。

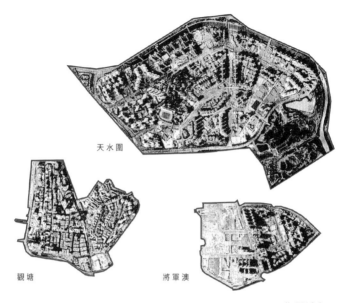

天水圍

觀塘

將軍澳

衛星城市

除此之外，衛星城市的規劃通常都是非常人工化。各位可以做一個簡單的比較考察：先到西環這些老街區走一趟，你會發現到大街小巷長短不一地錯落於整個社區中，不論直行還是轉彎也會有新的景象。地舖林立，走着走着會看到不同的民生商業活動，如魚蛋粉麵舖、米舖、汽車維修店、賣水果、賣餃子的都會有。沿路充滿社區氣息，人和街道有交流。如果閉上眼睛向着一個方向走你能夠聽到社區中不同的聲音變幻。

如果是衛星城市又會怎樣呢？以將軍澳來說明：下車的地點不是公共運輸交匯處就是地鐵站，接着扶手電梯把你帶到上蓋的商場。商場並不是一個起兩個止，而是一個接一個用行人天橋連接起來的巨型「黑洞」，裏面有連鎖式大型超級市場、連鎖式服裝店、連鎖式餐飲店，總言之甚麼也是連鎖式，不論你怎麼走看見的都類同。當然你可能會陶醉於這個有空調，感覺安全而又方便的環境中。下面是地鐵站上面就是住宅，好像很不錯。但如果能夠清醒的想一下，走進這個「黑洞」後大家就不再須要走到地面的街道上，而「街」這個概念好像就被商場靜悄悄的吞噬了。

當你在新市鎮走到街道上只會發現左右兩邊不是排氣口、垃圾房、停車場入口，就是裝修堂皇卻不知能把住客帶到哪裏去的豪宅大堂。鳥瞰一下這些新市鎮，便會發現每一片發展地皮都是基建設施及行車道剩下來的空間，每片都是很大而且方方正正的平面。《沒有地面的城市》（Cities Without Ground: A Hong Kong Guidebook）一書中提出香港用於定義城市空間，如軸、邊、中心、肌理等的元素都在一個城市應有的圖形與背景的關係原則（Figure-Ground）中缺少了。如果有興趣的可以深入了解一下。究竟是街還是商場比較好，我就留待各位深思了。

零
叁

建築如何以人為本？

如何從建築物的大大小小細節看出建築師的心思？

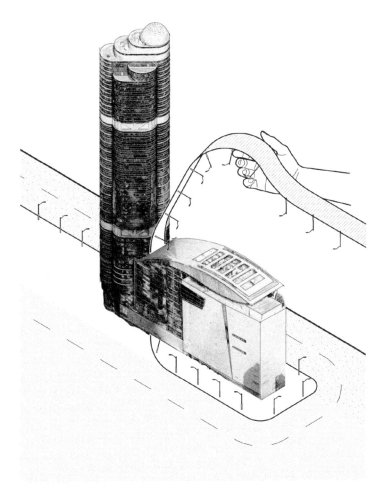

3.1_ 垂直的街道 _ 朗豪坊

以前稱之為「芒角」的旺角是香港出名的購物天堂。街道店舖林立，潮物、男裝、女裝、童裝、玩具、以至生活用品都能夠找得到。因早期有很多販賣女性用品或服裝的攤檔而得名的女人街（正名：通菜街），更是香港街道特色的最好示範。因為這些排檔是一個很「香港地」的景象，很多外國潮流雜誌也會在這裏拍攝。就在女人街不遠，與地鐵站出口連接的一幢混合式建築項目豎立在砵蘭街，它就是朗豪坊。

朗豪坊的高層部分是辦公室，下面就是15層高的商場，商場有行人天橋連接砵蘭街另一邊的香港康得思酒店。

酒店底部是公共交通交匯處、熟食中心和社區中心。這兩幢兄弟建築物加起來可算是不同設施的匯聚。朗豪坊的總樓面面積達20萬平方尺，是一個社區重建項目由設計到完工共花了九年時間，於2004年落成。設計師是美國捷德建築師事務所（The Jerde Partnership），項目建築師則是本地的王歐陽建築師。結構設計由奧雅納（Arup）負責。這個重建項目附近全被有四、五十年樓齡的舊樓所包圍，在地基建造和大樓建築的過程要避免影響到附近舊樓的結構，增添了不少的難度。建築結構方面採用了當時頗為創新的鋼複合材料巨柱和鋼質懸臂樑作為寫字樓部分的框架。15層高的朗豪坊商場比起一般的商場，如樓高四層的國際金融中心商場要高得多。

一般來說商場去到三樓人流已經不多。幸好，建築師在設計朗豪坊時，參考了旺角的街道特色，並把「街道」垂直地設計到商場之中。商場內的四樓至八樓和八樓至12樓設置了兩條「通天梯」作跨樓層扶手電梯，能夠直接把行人帶到較高的樓層，不需要像其他商場的扶手電梯系統般逐層慢慢的「轉」上去。當使用者到了較高的樓層就可以緩緩地像「行街」般，邊行邊看地往下走。

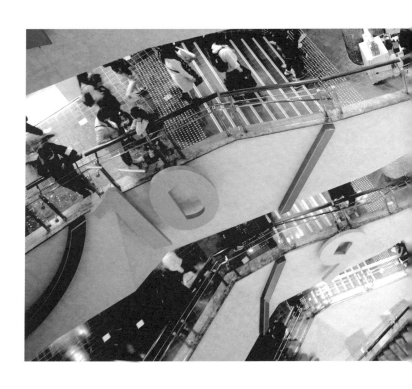

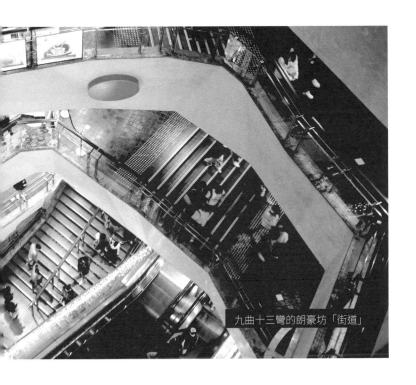
九曲十三彎的朗豪坊「街道」

而往下走的通道走線設計得九曲十三彎，這絕對不是失誤，而是一個利於商業的考慮：每當行人轉一個角度時就會看到另一個商舖的立面，這個設計可以確保每一商舖正面地展現在行人的眼前。這個設計當然也有小缺點：不規則彎彎曲曲的通道令商場內的舖位間隔不四正，有的商舖三尖八角、有的細如豆潤，但這對「行街」的人來說，穿插於這大大小小商舖卻有一種很旺角的感覺。所以有時建築帶給人的不只是一個空間，更重要的是一種感覺！

3.2 _ 心靈治療師 _ 銘琪癌症關顧中心

屯門醫院直升機停機坪旁，坐落了一所一層樓高，被中式庭園包圍的建築物—銘琪癌症關顧中心，體積雖小，卻是大師作品。它出自獲得建築界最高榮譽獎項—普利茲克獎的美國後現代主義（Postmodernism）及解構主義（Deconstruction）建築大師法蘭克‧歐恩‧蓋瑞（Frank Owen Gehry）的手筆。這位大師以大膽、混亂、充滿想像力、隨心、看似「打完風」的建築設計聞名，但看到這座建築物卻不會感到這種強烈的感覺，反而是寧靜、舒適、溫和、親切，有一點出乎你對這位大師的固有理解。這座建築物面向屯門醫院癌症病房，背向交通繁忙的青松觀路，從癌症科出入口直路走過來只需要五分鐘路程。

在探討建築設計之前，先了解這個中心的由來和理念。創辦人美琪‧凱瑟克（Maggie Keswick Jencks）是位癌症患者。她體會到抗癌路上除了醫療支持，身心安寧亦同樣重要，於是成立這個中心為同路人患者提供生活和心靈上的支援服務，補足醫學治療兼顧不到部份。她對寫作很有心得，熱愛中國文化，亦是一位園林設計師，更著有《中國園林》（The Chinese Garden）一書，探討中國傳統園林建築博大精深的哲學理念。銘琪癌症關顧中心是一系列的服務中心，分布於英國各地服務癌症患者，香港屯門的這所是英國以外唯一一所關顧中心，亦是最凸顯中國園林設計哲學的一所，由修讀過建築學及園景設計的美琪女兒莉莉（Lily Jencks）參與整個設計過程。

一見面，這座建築物迎接你的就是一個大簷篷走廊，以現代鋼結構為支撐，樓底高高的柱廊是歐洲常見的桁條（Purlin），承托着人字屋頂。門口左右兩旁是樸素的園林，右邊能看見水中「飄」着建築物的其中一部分，有蓋走廊與水體有小欄桿分隔開，令人感覺走在小橋棧道上，有幾分走進亞熱帶地區休閒渡假酒店的閒意，從這一刻起你便離開了煩囂的香港。穿過玻璃大門就會到達空間寬敞的大廳主空間，大廳內放了幾張梳化、綠化植物盆栽、一張八人木圓枱、牆上掛着藝術裝飾，木地板配木屋頂天花，遠處是開放式廚房，這個設定不就是大學學生宿舍裏的公共休息室嗎？

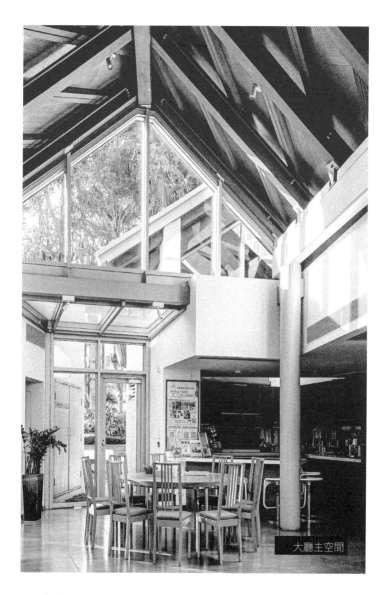

大廳主空間

整個空間設計着重的是人與人之間的溝通，不論是布局觀景、傢俬擺設還是物料和光線，都令人有一份自在、安樂、親切感。這正是銘琪癌症關顧中心希望癌症患者同路人互相分享經歷、互助互勉的核心價值。

細心感受時，你會隱約感覺到蓋瑞大師的凌亂美，空間布局是有一點有機的不規則，但與他其他作品中的強烈空間張力有明顯不同。人字屋頂所形成的高窗把室外樹冠的陰影帶進室內，落地玻璃窗把你的視線帶到室外的漣漪水池，頓時內外合一，那種園林的安謐溢滿心靈。

室外的小池塘並沒有花巧的裝飾只有黑色石春作池底，你看見的只是晴空的倒影和小鳥嬉水所泛起的漣漪。大廳一直走進去是一個較大的長方形空間，主要用作舉行一些小型活動如舞蹈班、集體瑜伽等等。這個房間一邊是落地玻璃另一邊是鏡面牆身，這一面大鏡子把另外一邊落地大玻璃的室外景緻反射過來，營造廣闊園林景色的效果。這種反射手法在擠迫的香港是常用的室內設計手法。在這裏做靜態伸展瑜伽、冥想運動實在適合不過，隔着玻璃窗也會聽到淙淙流水聲和清脆的鳥鳴。如果秋天天氣好時，還能把落地玻璃窗打開，你說這個空間會是多麼的舒泰呢。

除此之外，主空間還連接着不同的小房間，每個小房間內的設計及主調顏色各有不同，窗戶的高低大小亦有別以配合室內的氛圍。例如綠色的房間給人平靜的感覺，窗戶較高，能看見室外綠蔭景緻；橙色的房間給人熱情活力的感覺，大玻璃窗亦讓室內充滿陽光氣息；藍色的房間則着重與水體的關係。雖然設計主題各有不同，但每個房間內也有精緻的裝飾，讓人感到愜意。負責人說每個空間都適合不同形式的治療，切合不同患者的需要。

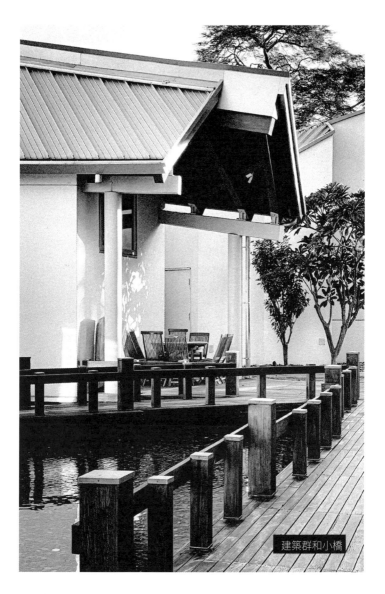
建築群和小橋

中心外牆以素白色為主色，設計核心設計就是把室內與室外互相連繫，每個房間也能夠看到不同的室外景緻，令室內空間與池塘、水體或園林綠化互相呼應。建築體量與園林布局相輔相成，建築群以小橋和半室外空間連接；室外園景設計有着傳統蘇州庭園的風味，達致一步一景的感覺。

建築講求美觀、比例、實用當然重要，但能夠觸動使用者的心靈，在精神上層面共鳴，又是建築的另外一個境界呢。

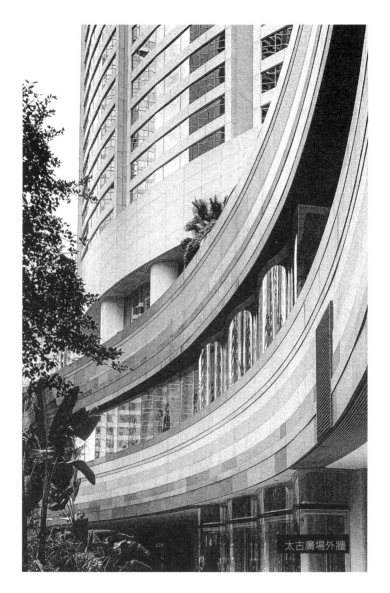

太古廣場外牆

3.3 _ 物料的魔法 _ 太古廣場

每一種建築物料都有其材質感覺,例如石材讓人感覺剛硬穩重、木系材料感覺溫暖柔和、玻璃吸引通透卻帶一點冰冷、鐵材雖然冷漠卻摩登。

太古廣場位於金鐘核心地段,是香港最昂貴的物業之一。目前的設計是由著名英國設計師赫斯維克工作室(Heatherwick Studio)操刀翻新。團隊除了改善商場的空間體驗和運營,解決走線和導向標示等問題,更改善了樓層之間的視線,並引入新的材質、紋理和細節,例如弧形石材外皮為周圍的建築設計注入了一種新的流動感。

如果我們由外到內探索，從遠處會首先見到不同深淺灰色的橫線設計外牆。這些線條凹凸有致，因為拋了圓角，遠看就像有質感的布匹蓋在外牆。走近看，就會發現外牆物料其實是天然石材。建築師使用原塊石材切割出C字型的轉角部件，令到每一個牆邊轉角位也呈現出圓滑感。要達到這個細部效果，立體切割耗材多，亦十分昂貴。除了轉角位，外牆的彎位、圓位也是使用相同手法處理，實在是匠心和工藝的表現。

雖然室內的石牆換上了啡黃色的主調，但設計也承接了上述的特質，可說是內外呼應呢！室內設計也是用上了流線型的設計：鋪面櫥窗玻璃以及觀光較採用了原塊彎曲玻璃，給人一種在水中游走的感覺；圍欄扶手就使用了層壓（Lamination）木工技術，設計出垂直和橫料一體化木扶手，其本身就已經是一件藝術品。

在商場室內空間往上看，會見到可行走的平板玻璃天窗，其七層玻璃經過三維處理，頂層更有防滑表面。每一層玻璃印上了白色圓點花紋，加疊起來就形成了立體的石春圖案。在外近距離看，就像建築師在地上鋪設了玻璃水晶園林石春，讓人有種走在半自然空間的感覺。從室內抬頭看，那些紋理形成了磨砂效果，除了能夠讓日光漫射到室內，同時亦避免了從下面往上看着行人的尷尬情況。設計細心、有心。

另一個必定要參觀的空間就是洗手間。一般人認為洗手間屬於一些後欄位，通常沒甚麼欣賞之處，因此有些建築師不會花太多心思設計洗手間。我卻不同意，洗手間是一個揭示文化的視窗，每去到不同地方旅遊，我必先去看一看洗手間。從中可以窺見到當地的社會文化、衛生、人民品質、習俗等等。赫斯維克工作室把洗手間設計成為一個讓使用者驚喜的藝術重點。在這個太古廣場項目裏，大家可以找到幾種不同設計主題的洗手間，讓我在這裏蜻蜓點水般介紹其中幾款：白色懸浮設計、像軟墊的牆體主題和波浪形木系設計。

先講白色懸浮設計，它位於太古廣場G層「化妝品街」中間位置。洗手間主要色調是白色，配上丁點銅金屬作為點綴。一般洗手間不論是廁格間板、洗手盆等不是固定在地上就是掛在牆上，而這洗手間的一切看起來全部都是從天花上吊下來。廁格間板沒有落腳，完全凌空懸浮；男洗手間內的尿兜也是一條白色大柱從上面懸吊下來，柱底部還安裝了燈槽，加強了漂浮的感覺。洗手盆的安裝方法也類同，水龍頭絕非常規地安裝在洗手盆附近，而是從高處以一條銅管一直伸延到洗手盆的正上方，讓你有一種水是從上層或天空來供給你洗手的感覺。

像軟墊的牆體主題洗手間位於LG層食肆旁邊。洗手盆雖然如常掛在牆上，但牆壁卻營造出像咕啞軟墊的柔軟感，鏡子、尿兜、置物架、掛牆式水龍頭和洗手盆等潔具及裝置就像被用力壓進一片柔軟的牆體裏去。

設計師把在布藝軟墊上因壓力所形成的皺摺紋理表現得淋漓盡致。當各位走進廁格裏，就會發現一條銀色腰帶圍繞整個廁格，除了作點綴的金屬分割線外，這條銀色帶還有兩個凸出處，一個使用作廁紙架，另一個又是門的手把更是門鎖。這條一氣呵成的銀帶子重新定義了廁格裏平常不起眼的幾個小細節，凸顯出設計大師對每個細節的執着。

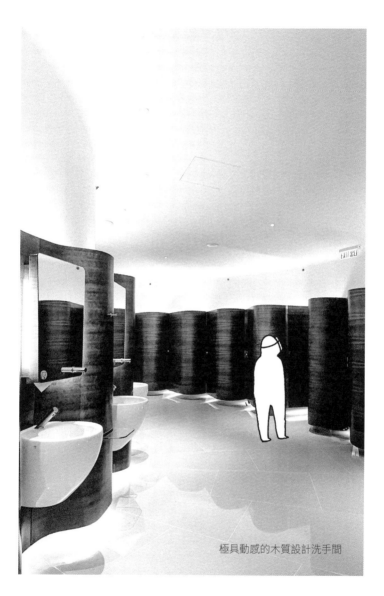

極具動感的木質設計洗手間

第三款設計主題就是在一樓和二樓也可以看到的波浪形木紋設計洗手間。一走進洗手間，波浪形起起伏伏的木質特色牆極吸引眼球。木料家具經過適當的工藝程序是能夠進行屈曲成形，只是建築師比較少向這方面探索，赫斯維克就正好把握着這種技術，並把這種木材的柔軟感成為了設計重點。這還未到最厲害的部分，走進廁格才見真正的鬼斧神工。一般廁格或是更衣格，左右是間隔板板材，正面是內開門，門板是用幾個標準門鉸安裝好。但在赫斯維克的這個廁格裏，只會看見一片完整且圓滑的木皮，隔板和門成為一體，也完全找不到門鉸的蹤影。

作為建築師的我第一次走進去時也有一種「神奇」的感覺，並花了幾分鐘尋找門鉸究竟藏到哪裏去了！設計師沒有使用常見的門鉸鏈，而是特別設計了雙彎手臂形門鉸，整個門鉸被前後兩片柔軟的木皮包裹，做到完全隱形的效果。在設計過程中建築團隊也做了一個實體模型小樣，來測試這個特別設計的可行性，可謂創意滲入到每一個角落，隱藏了不需要或建築師不想用家看見的多餘部分。

商場中間有三部貫通各層的玻璃觀光電梯。只要你親眼看過太古廣場的觀光電梯，就會發現這跟一般電梯絕對是兩碼子的事！先從外形來講，在中庭看過去你只見到一片五層樓高的大玻璃，沒有垂直支撐，樓層與樓層之間只有一條黑色線條，那就是固定玻璃的結構部件，但看上去只會覺得是一條分層線。那大片玻璃的整潔度可媲美蘋果門市店的櫥窗玻璃啊！玻璃通常給人的感覺就是透明的平面，在建築來說屬於「虛」，通常並不強調甚麼形態。

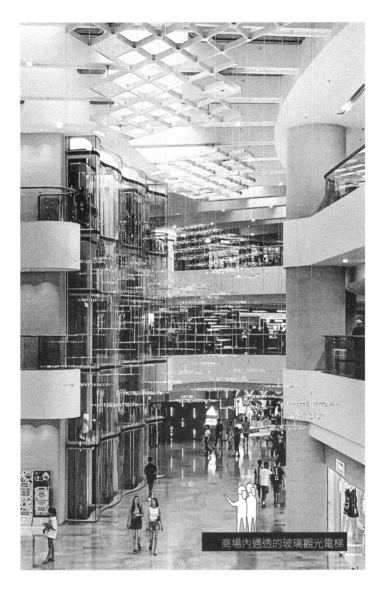
商場內通透的玻璃觀光電梯

赫斯維克工作室使用了稍微彎曲的玻璃件做出仿似人造室內瀑布牆，是一件通透的雕塑，加上由天窗照下來的漫射光線，當各位在商場內遊走時便會看到這件雕塑閃閃發光，為室內空間增添動感。走到電梯內部更會發現四面也是被玻璃圍繞。一般載客電梯樓層按鈕在電梯門左右兩邊垂直排列，而太古廣場這幾部電梯樓層按鈕在中間銅色金屬腰帶一字打橫排開，這腰帶同時用作扶手，令乘客感受到360度的通透感。電梯的弧形玻璃也跟外面的大玻璃牆形態互相呼應，達致內外統一。商場內的每一個細節設計可以說「玩到盡」呢！各位還可以留意一下商場內的指示牌、標誌、「化妝品街」的櫥窗設計、玻璃門手柄等等不同的細部，你必會找到驚喜。

零
肆

[公 共 建 築 你 我 他]

公共建築真的能兼顧大眾的想像與利益嗎？

「我」又如何參與到公共建築建設之中？

4.1_ 屬於我們的公共空間

各位應該了解了如何欣賞建築，接下來的問題應該就會是：

「我還有甚麼可以做的嗎？」
「如果我想參與香港的建築設計應該如何做呢？」

我在此重申，作為香港城市持份者的各位，參與香港城市空間設計絕對合情
合理，毋須作為建築專業人士才有這個權利。「社區參與」就是香港市民大
眾各位可以做的事了。

首先可以從了解入手。香港建築師學會和其他建築相關團體、政府機構和發展商其實每年也會策劃或籌辦不少與香港建築、城市發展的展覽。各位不妨更加深入了解城市規劃和香港建築的設計哲學、法規和理念。這些展覽通常會以較為親民的手法向大家解說香港建築故事。可能建築與藝術總是唇齒相依，通常這些展覽也富有藝術性，都是好玩好睇的。

還有年度性舉行的「設計營商周」（BODW），雖然涵蓋整個設計產業但建築通常也是一個重要的部分，世界各地出名的建築師、設計師也會到香港分享他們的最新動向。

除此之外，由香港建造業議會舉行的「築月」更是適合一家大細，是又好玩又有豐富資訊的有益互動展覽活動。近年的一次「築月2022」更以「引領邁向碳中和」為題向大家介紹低碳建築，結合業界及社區一同探索、認識和參與低碳實踐，是一個不錯的建築專題認識機會呢。

另外一個活動性比較強的選擇就是透過導賞了解建築。一是參加導賞團，能夠一邊聽講解，一邊在建築空間內遊走親身體驗。而且通常導賞員有相關專業背景，現場有問題還可以即場發問，幸運的話還會有機會聽到書本上找不到的一些民間相傳建築故事。

第二是自己來當導賞員吧！當然首先要裝備一下自己，很多本地非牟利機構也有提供相關訓練。例如香港建築中心就有舉行城市導賞員訓練課程，歡迎建築專業行內人士或是非專業但對建築有興趣的朋友參與。完成課程後便會得到「都神」資格。「都神」就是導賞員英文Docent的譯音，同時是「都市之神」的風趣意味。我也有幸是香港建築中心的創始「都神」之一。當然作為一位導賞員並非易事，除了基本的知識要求，還要自己作多方面的資料搜集，鑽研一些有興趣的建築題材，經過浸淫之後便會有一科特別專長的建築知識。志同道合的朋友亦會聚起來互相交流。

我也參加過由香港旅遊業僱員總會和業餘進修中心聯合舉辦的「香港古物古蹟西式建築導遊證書」課程。導賞時的領團技巧也是這些課程的其中一個重要環節，步伐速度、團友安全、路面情況、講解節奏、事前準備等等全部要經過專業訓練。除了導賞以外，城市速寫素描工作坊或建築攝影班也是一些不錯的選擇，大家可以透過畫筆和相機以圖像化的形式「狩獵」城市中的建築空間和細節。

還有甚麼可以更深層參與的嗎？有！

在繼續之前，容我先介紹「社區營造」或「地方營造」（Place Making）。這詞組的意思就是地方的創造，超越物質維度，涉及社交、使用、活動、通道、連接、舒適和形象等多方面，旨在人與地方之間建立聯繫。地方營造意味着創造場所，並着重於改造公共空間以加強人與場所之間的聯繫，更是一個以人及其需求、意願和想像為中心的過程，很依賴於社區參與。這又回到建築的核心價值—「以人為本」。每個人都有權參與改善他們日常使用的公共空間並從這些改善中受益。

地方營造是一個協作過程，激發人們集體重新想像和改造公共空間，將其作為每個社區的核心，加強人與他們共享的地方之間的聯繫，以最大化共享價值。這不僅促進更好的城市設計，還促進創造性的使用模式，特別關注定義場所並支持其持續發展的物理、文化和社會特徵。地方營造可以透過很多途徑和層面去實踐，例如合作夥伴關係、教育、活動、研究和技術援等。公共空間項目提出了10個地方營造改善公共空間的裨益：支持本土經濟、吸引商業投資、促進旅遊業、提供文化機會、鼓勵義工精神、減少罪案、改善行人安全、增加公共交通使用、提升大眾健康和改善環境。

我先舉一個美國例子：有一個名為「公共空間項目」（Project For Public Spaces）的非牟利團體，他們通過與使用者一起規劃和設計公共空間，從而使公共空間更具凝聚力。團隊大部分成員並非有建築、規劃、工程等專業背景，卻有主修地理、社會文化、人文學、經濟與環境研究、市場營銷、媒體、語言學等跨學科，並對公共空間有熱誠的人士。利用團隊各人專長的知識、技能和策略使人們能夠推動持久變革，旨在一起在創建以社區為動力的公共空間。所以參與建築或空間設計創造並不一定需要專業知識，只要有熱誠也可以改善我們的社區。

那香港呢？其實我們並不輸蝕，也有一個非牟利機構—拓展公共空間
（Hong Kong Public Space Initiative，簡稱HKPSI）。他們希望：「透過教
育、研究及社區聯繫活動，把公共空間的知識帶進社會各階層，從而使香港
市民更了解公共空間的意義。」這個機構的願景是透過一系列精心策劃的工
作項目來提高香港市民對公共空間的理解，並讓市民更好地使用這寶貴的城
市資產。他們深信公共空間能連繫社區及鼓勵社會互動，從而令香港更能可
持續地發展，並能為市民帶來更精彩的城市生活。

舉個例子，拓展公共空間在2016年聯同香港綠色建築議會（Hong Kong Green Building Council）在觀塘舉行了一連串名為「地藝觀塘」的都市實驗活動，帶出市民大眾對香港公共空間的想像。大家退一步，回想當初建立綠建環評社區時，如何能夠促進香港建立充滿活力及可持續發展的社區，未來的社區又如何可以更深入將人類和自然連繫一起。

活動中主辦機構提出了幾個想像點，讓大家作出反思：

如何令公共空間更有生氣？

如何創造適合和對社區有意義的公共藝術作品？

如何取得社區接納和認同？

如何處理因不同公共空間用途而產生的矛盾？

公共空間變成實驗場所？

社區藝術讓藝術工作者與居民打成一片？

在鬧市發現大自然的美？

公共空間成為社區的低碳生活熱點？

香港有哪幾個出色的公共空間？

着眼可持續發展的「香港環保建築基準綠建環評（BEAM Plus）」，其中有一個分項稱為綠建環評社區（BEAM Plus Neighbourhood (ND)）評估工具，當中所覆蓋的不再限於建築而是整個社區的發展和設計。它強調樓宇之間的空間（包括基本設施的規劃）、顧及社區經濟元素（鼓勵發展項目時多作全面考慮）、鼓勵項目為樓宇使用者和週遭鄰居帶來正面的影響等。這三個大方向正好與剛才所介紹的地方營造相輔相成，可見好的地方營造也能提升社區的可持續性。

除了地方營造實驗外，拓展公共空間還會舉行公共空間相關研討會、公共空間大獎、學習計劃和教育活動等。慶幸近年除了非牟利機構會着力地方營造之外，政府和公營機構在這個範疇也有投放更多的資源，不論是大型規劃還是地區項目工程，也會安排諮詢研討會和工作坊讓市民參與。有比較資訊性的講座，亦有由專業人士帶領，透過不同的思考創建方法來集體研討的工作坊。近期我聽聞過一個頗有趣的工作坊，名為「請廁教：香港公廁再發現」，它是一個公眾人士參與的設計思維工作坊，目標為香港公廁注入新元素來改善公廁的外貌、質素及使用體驗，真是可以講得上公廁你都有份參與！

如果是一位學生又可以做甚麼呢？恭喜你有很多機會發揮小宇宙來參與香港的建築空間構想設計，方法就是參加學生設計意念比賽！不論是香港建築師學會、外國的建築師學會駐港分會、政府機構、發展商、青年服務團體、教育團體等每年也會舉行不少這類比賽，例如「後疫情（空間）大專生意念設計比賽」、起動九龍東辦事處舉辦的「觀塘海濱感官花園改造設計比賽」、食物環境衛生署和建築署合辦的「廁世代PT2.0・公廁設計比賽」、香港綠色建築議會的「綠色空間由我創造」學生比賽、恒基地產的「築動你想像」創作比賽、Culture for Tomorrow與香港知專設計學院合作，以「涼亭—以空間造就文化」為主題的建築設計比賽等等。

除了好玩和有挑戰性外，勝出的作品通常還有機會作公開展覽及媒體報道，主辦單位也會考慮在發展項目中參考勝出作品。即使學生組作品未必會用作最終設計的主藍圖，但一個有前瞻性和創意的設計意念就能夠引起公眾對該建築項目重新思考，使人們對城市的建築更有要求，長遠來說為我們的社區環境帶出正面的影響。所以想請各位同學們不要小看自己的力量，雖然你們與建築專業可能還有點距離，但你們的一個設計意念，可能會以蝴蝶效應改變未來。

4.2 _ 咬了一口的三文治 _ 香港文化中心

維多利亞港畔有一座被「咬了一口的三文治」的標誌性建築—香港文化中心。其實在三維立體來看這棟建築物時，它並不像一塊三文治，只是它對着維多利亞港的那個立面給人這個印象。香港文化中心不論外型、風格和顏色都與眾不同。九龍半島的建築物大多數都是有着感覺輕盈通透玻璃幕牆的建築物，香港文化中心的外表卻密密實實，不見窗戶。話雖如此，它看起來倒沒有很沉重的感覺，主要是它屋脊的下向弧形展現了兩旁高端的張力（Tension），令這棟建築物有着一種靜態的動感。如果由高處往下看，你會看到飛鳥展翅的形態，在平面來說它基本是一個三角形的布局，並配以弧形曲線作設計。

三角形給人硬朗、尖銳、穩固的感覺；曲線給人柔軟、舒適、可親的感覺。建築師成功地將這兩個截然不同的建築表達手法放在一起，形成建構上的張力。有人說這棟文化中心外表醜陋，看起來甚至像公廁。我不同意。閱讀一棟建築物絕不能單靠它的外表，應該從多角度去理解，包括建築物的用途、造價（或建築成本）、當時社會狀況、文化背景等。

有人曾經提出：尖沙咀臨海地段地價昂貴，海景座向更是價值不菲，這種內向式和近乎沒有窗戶的設計，實在是一個大浪費。事實真的如此嗎？

首先，香港文化中心的主要用途是演奏廳、劇院、排練室、展覽廳等。這些用途的空間有一個共通特性：對光線的控制要求十分高，日光反而會影響到表演和展覽。第二，這些空間的跨度很大，常用的柱樑結構需要柱矩陣支撐，所以不適合傳統大跨度的空間設計。香港文化中心弧型的屋頂其實是一個雙層結構：外面是懸索結構，內層則為桁架。這個結構系統除了可以把外界噪音隔絕，同時也可以提供一個大跨度的建築空間。雖然室外是比較屏蔽式的設計，大家走進大堂卻絲毫不覺得侷促。這是因為廣闊的中庭除了富空間感外，頂部還有天窗把室外感引進室內的中庭。

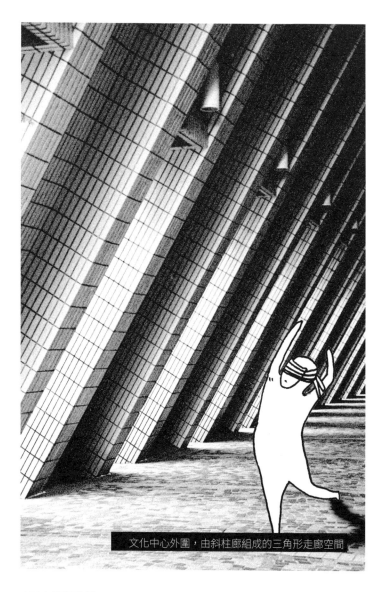

文化中心外圍，由斜柱廊組成的三角形走廊空間

文化中心外圍由斜柱廊組成三角形走廊空間。這些向內傾斜的柱群除了在結構上扮演重要的角色外，還營造了一個特別的光影空間，在拍攝黑白照片時尤其明顯。在城市肌理的角度來看，如果這些柱廊空間能夠冠以一些街道層面的用途，如茶座、精品店等，整棟建築就會變得更為活潑。建築物的平面圖是一個三角形，柱廊空間又是三角形。如果細心留意，大家亦會發現蝦肉色外牆的牆磚有一部分也是立體三角形，非一般平面磚塊，可見設計師由布局以至細部貫徹一致的心思。

選址上，它位於九廣鐵路總站尖沙咀站的前址，這個地點在香港歷史文化上有重大的意義。雖然文化中心和原有火車站的鐘樓設計年份和風格都各有不同，但因色調配搭得宜，整個景觀也沒一點違和感。它清簡易樸實的立面更為這座44米高以紅磚和花崗岩建成的法定古蹟鐘樓提供了一個背景屏風，使其在維多利亞港的對面看過來更加美。很多建築師認為要把自己的建築物設計得與眾不同，凸顯自己的設計功架。但是有一種更燦爛的美叫做和諧，這是要有修養和文化才能參透的美。

香港文化中心項目於1974年正式宣布設計概念和規劃,並原本計劃於1975年動工,但這項工程當時因為財政困難而被迫延遲,最後才於1979年奠基、1984年動工,並於1989年11月才正式開幕。威爾斯王子和戴安娜王妃當時也有出席開幕典禮,可見這項工程的重要性,是香港文化發展的里程碑。

同時這座建築物與毗鄰的香港藝術館和太空館組成了文化、藝術、科學的公共建築群,在社區層面和城市規劃上組織了一個互動互惠的群落,為尖沙咀商業建築以外增添了令一層無形的價值(Intangible Value)。

4.3 _ 反老還童的老前輩 _中環街市

中環街市開放後受到不少抨擊，在用家角度似乎不如理想？在建築師角度又是一個理想的活化結果嗎？

屬三級歷史建築物的中環街市坐落於中環核心地帶，2003年關閉後，終於在2021年以全新活化面貌回歸公眾。三級歷史建築物被定義為「具若干價值，並宜於以某種形式予以保存的建築物」。它不屬於法定古蹟，是歷史建築評級定義中最低的（之上有二級和一級歷史建築物）。究竟歷史建築物是否評級越高越好，甚至成為法定古蹟就是最理想？評級與建築物活化的關係又是甚麼？

在我們解答以上問題之前先看看中環街市的歷史吧！目前的中環街市其實已經是第四代設計。早在1842年，第一代中環街市已經面世了。不久後第二代中環街市於現址落成，而樓高兩層的第三代中環街市則在1895年落成。這街市於1938年再次重建，於1939年建成了第四代！它屬於以功能為主、線條簡單的包浩斯風格建築，樓高四層，外牆以油漆石屎及玻璃高窗構成。建築物轉角及入口有圓角設計，沒有其他多餘複雜及不切實際的裝飾元素，總體設計簡潔有力。

在當時來說這座街市與國際設計風格接軌，算得上是前衛！第四代中環街市的布局是圍合式設計，中央設通天中庭，加上高窗及高樓底令室內做到自然通風 ，是理想的街市建構，加上四行的高窗有助引入自然光 ，照明室內空間。東西兩面的窗上設有簷篷，除了能夠遮風擋雨，更作遮陽用途。原本第四代中環街市可容納255個檔舖，其中包括了57個魚檔、46個家禽檔、62個豬肉檔及40個牛肉檔，頂層更有幫辦及員工宿舍，屬於頗有規模的街市設施。

傳統街市常見的紅燈罩

根據建築團隊講述：在修復過程中，六成石屎鋼筋須要更換，因為多處出現滲水現象，尤其海鮮檔的附近位置，鹹水令鋼筋腐蝕嚴重。進行手術式的修復工程已經不是一件容易的事，加上室內空間需要增設冷氣及其他現代化設施和消防有關設備，建築團隊所花的心力時間絕不少於一棟新建的建築物！

重生後的中環街市保留了三面的建築外貌，面向德輔道中的立面在1989年建造半山行人自動電梯系統時，外牆被需要拆卸來加裝由地面至二樓的扶手電梯和升降機，令中環街市成為上述系統的一部分。

保留了原本街市檔口的間隔

至於室內設計，有些部分保留了原本的設計風格，並加入香港懷舊元素。部分面對中庭的牆體被拆除安裝上落地大玻璃，除了是安裝冷氣的緣故，同時亦將室內室外打成一片。

室內空間以無邊界設計概念打造食肆和零售空間，把飲食、購物、工作、休閒玩樂及文化教育透過開放式空間設計為市民提供一個不一樣的文化休閒體驗。

活化後的街市每一層也有不同主題：地下是零售美食、飲品和餐廳，延續「街市」的角色；一樓是社區活動空間和展覽廳，着重體驗性質，是一個多元文化共享空間；二樓是24小時行人通道和小食街，並接通半山行人自動電梯系統。零售空間裏有不少本地中小企進駐，打造成文創空間。至於長條狀的中庭空間則被認為像縮小版的PMQ呢！這個中庭空間可作休憩及表演活動用途，把建築物的核心部分和天台開放市民自由享用，在香港鬧市中實在難得！

保育方面，因為中環街市屬於大眾及實用的建築物，其歷史價值最為重要，即透過它的用途為市民帶來集體回憶和感情是重點。以活化形式來保育這類歷史建築其實十分適合，延展它的用途就是實用性建築物最大的意義所在。適當的活化保育可以歸納為以下的兩點：一是延續建築物的用途，新加入的用途如果能夠與舊建築物有良好的配搭最為理想；二是在活化過程中新加或改建的部分須要符合基本的保育原則—「可還原性」，即新加的部分可以移除，把建築物還原至原來的面貌。

建築保育團隊希望在這個新的中環街市能以「觸得到、看得見、用得着」的概念打造，旨在為這歷史建築增添一份活力和親切感。從皇后大道中入口一進門便會看見的水磨石（Terrazzo）大樓梯是其中一個保留重點。除了大樓梯接駁到頂層的鐵樓梯部分被移除，整條水磨石樓梯基本上是原裝保存。為了符合現時《建築物條例》的要求，樓梯內側兩旁加了鐵圍欄。觀感來說黑色的鐵欄有點喧賓奪主的感覺，用色可以再加考慮。但有一些人認為把後裝的部分明顯地和原有設計作區分能夠令用家更容易解讀歷史建築物本來的面貌。不知各位又認為如何呢？除此之外，水磨石大樓梯牆上「上Up，落Down」字樣也被保留起來，令樓梯總體看起來更加原汁原味。

水磨石大樓梯側面，上面加裝了鐵圍欄

地下層樓梯頂懸掛着的簡約風時鐘，就沒有這麼幸運了。時鐘屬於實用性物品，為手錶不普遍時代的市民告知時間，此特色被移除實在遺憾呢。雖然有一些檔口基於安全、消防和便利用者的原因之下須要被拆除，來安裝電梯、走火樓梯等，街市也保留了13個原有營運檔口及其標號。

正如以上所說，建築保育非只是維持建築物的空間原貌。如果能夠延續以往的空間用途更為理想。香港老字號品牌筲箕灣安利魚蛋粉麵，亦以大排檔模式進駐街市，除此之外還有其他本地傳統品牌以不同形式走進了這個中環新空間，這一點我覺得是值得欣賞的。

稍為補充一點：2009年，市區重建局舉辦過「城中綠洲」（The Central Oasis），邀請了幾所建築設計公司為中環街市活化保育提出不同方案。在談論方案之前，讓我們先看看2009-10年度施政報告中提及有關中環街市的段落：「……將中環街市剔出勾地表，交由市區重建局全面保育和活化，既可改善中區的空氣質素，又可在鬧市中創造一個難得的休閒點。活化後的中環街市將會成為上班人士在日間的「城市綠洲」以及市民和遊客在晚上和週末的新休閒去處。」

於2010年，「城中綠洲」社區諮詢委員會、中西區區議會及香港建築師學會曾舉辦了兩次有關活化項目的公眾參與工作坊，並從各持分者的意見中歸納出以下幾個重點：

1. 提供綠化環境
2. 新舊交融設計
3. 創建地標增添活力
4. 週邊連接四通八達

對於這類具歷史價值和集體回憶的城市地標，在作出影響深遠的決定之前，能夠充分吸取持份者和市民的意見和願景，並放在設計考慮之中，是值得讚賞和必要的一步。我希望日後有這類型的項目也能廣泛諮詢所有持份者的意見，令整個設計更盡善盡美之餘，也令建築環境的發展更有代表性。各位讀者認為現在中環街市的設計是否符合當年所歸納出的幾個條件？你們又會給它多少分呢？

4.4 _ 巨人的積木 _ 香港中央圖書館

銅鑼灣維多利亞公園旁豎立着一棟後現代風格建築物—香港中央圖書館。它以小馬山作背景,四面空曠,即使高子不太高挑,也明顯易見。

這棟建築物與附近高樓大廈的風格截然不同。香港中央圖書館看起來帶點古典風味:有柱廊和三角尖頂,但它又與歐洲的真正古典建築大有差異。如果要更加真切地形容這棟建築的外表,我會想像它就像砌積木疊起來的結構。

在它上述的地理位置設定，加上一點想像力，這棟建築物就是巨人在草坪上遺下的積木玩具，對吧？據聞大樓立面所見的拱門是「知識的門」的象徵，而不同的幾何圖形構件則意味着天圓地方和知識累積。

後現代主義源於1960年代，由很多不同藝術主義融合而成，主要強調異質性（Heterogeneity）。建築物外牆的主要物料除了玻璃就是仿石的混凝土板包層（Concrete Panel Cladding），因為不是天然石的緣故，走近一點看總是有點朱義盛的感覺。它外表是以不同構件疊起來的建築構造（Tectonic），但內裏其實是一般石屎鋼筋結構。

這種如「玩具」或「卡通」的建築風格有人覺得十分虛偽。至於外觀設計，有建築師批評它頭大身細，有品牌設計師覺得它像東莞夜總會。這種後現代風格設計在1980年代尾已經較少被建築設計採用。不知各位讀者對這種設計又是否接受得到呢？因為有着仿石的外牆，總體外觀給人一個很有重量的形象，在這點來說，那是一所作為中央圖書館應有的特質：莊重和穩健。香港中央圖書館於2001年啟用，樓高12層，樓面面積約為33,800 平方米。室內布局方面，一至六樓圖書館層有一個大中庭，連接上述樓層空間。

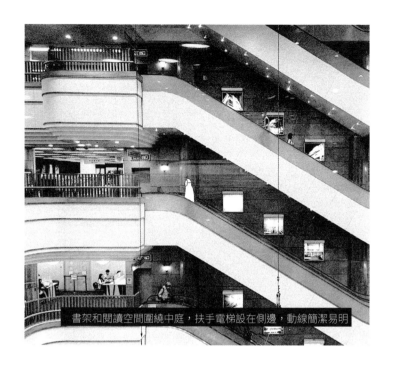
書架和閱讀空間圍繞中庭，扶手電梯設在側邊，動線簡潔易明

中庭的一側有透明觀光電梯可向中庭方向俯瞰；另一側則為扶手電梯，整個垂直走線簡潔易明、方便使用。不少香港的商場也有相近的設計，所以各位對這個空間動向不會陌生。書架和閱讀空間就置於中庭的四圍，臨近窗邊，自然日光容易穿透，是一個親閱讀環境。在六、七樓的兩層高大窗往外看，可以看見維多利亞公園與維多利亞港的美麗景觀。常聽一些專家說閱讀約半小時便要望往遠處放鬆眼球肌肉，這就是一個好機會了！有一點值得欣賞的是建築師把這棟大樓的地下層設計為公共使用的活動室、演講廳和展覽廳，不少畫展和攝影展等藝術活動也會在這裏舉行，為這個中央圖書館再加了一點文化修養氣息。

除了自動電梯外，地下層與一樓的圖書館主入口兩旁有綠化的大梯級連接，別具氣派。大家可以留意一下，很多重要的建築物和學府的大樓也有相同的設計。如果各位走過這大梯級，不妨細看一下樓梯級的直身位置刻有名人的金句，左中文右英文。這是一個有心思的細部，給我們一個提點、一個警醒、一個啟發。

零伍

城市發展和建築設計如何為減碳出一分力？

好風水樓盤原來是可持續設計！

5.1_ 高科技機械人_滙豐總行大廈

小時候每當走過中環，總會覺得有一個高科技機械人站在我們繁華的石屎森林中。從今天的角度來欣賞也覺得摩登時尚，披着玻璃和金屬成面的外置結構，站在皇后大道中1號，它就是香港滙豐總行大廈。

滙豐總行大廈也算是一位80後，從外表來看這高科技機械人絕對不像是40年前的設計。設計出自著名建築師諾曼・福斯特（Norman Robert Foster），除了外觀獨特外更內藏乾坤，的的確確是高科技製成品。

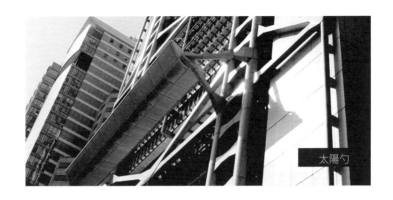

太陽勺

機械人肩膀上的「死光槍」其實是外牆清潔裝置（Building Maintenance Unit），俗稱「吊船」，用以清潔外牆玻璃及外部維修使用。機械人的骨架—建築物的懸掛結構表達是視覺和功能上最引人注目之一。有別於一般建築物，滙豐總行大廈是以左右八組的大型支撐承托着像衣架的三角形桁架，再由桁架懸掛柱釣着下面樓層的樓面。成就無柱的銀行中庭。

為了採用天然光照亮銀行大堂，設計師在南立面安裝了太陽勺（Sun Scoop），配合室內的弧形鏡面系統把日光折射到室內達致照明效果。

機械人的「褲襠」

冷氣的出氣口一般安裝在天花。福斯特則應用冷空氣向下流的科學原理，把冷氣出口安裝在地板上，空調空氣通過地面擴散器直接進入被佔用區域（Occupied Space），節省冷卻被佔用區域以外空間的能源。這設計在高樓底的建築內特別有效。傳說滙豐大廈有一條隧道直達海岸線用來秘密運走黃金。雖然傳聞無法被證實，但的確存在一條直達海邊的隧道，功能是把海水引到冷氣的冷卻系統，以水冷方法為室內提供冷氣。

城市連接方面，機械人的「褲檔」也扮演了很重要的角色。滙豐總行大廈的銀行大堂設在一樓，將中環最有價值的地面層留空，把前後兩條街道（德輔道中及皇后大道中）連接。一位居士朋友告訴我，在風水學上來說，這個設計貫通了「龍脈」，有利銀行商業發展。在城市規劃角度來看，這座建築物把前後的兩條路街道連接起來，成為了城市肌理中的脈絡。一到週末「褲檔底」就成為外籍傭工的有蓋野餐地點。雖然我幾乎可以肯定這不是建築師的設計初衷，卻展現了香港「外傭文化」。

大家可以長久地在維多利亞港對岸看到這座「機械人」而不被阻擋，其實背後有一個小秘密。在滙豐銀行購入這幅地皮時，與政府協議把該地皮對出至維港上空的擁有權也同時租用了，所以滙豐總行對出的所有建築物最高也只有三層高，不會遮擋銀行建築。居士朋友告訴我這也是龍脈的一部分呢！

另外，這個機械人其實是個國際混血兒：模塊組件由日本、英國、美洲、荷蘭、德國和意大利等地生產再以砌Lego形式組合。這種組裝設計可以大大減低在地盤的施工時間，但對每件組件的精準度要求相當高，絕對是建築師和工程師的精心傑作。高科技也可是一種建築風格、一種味道、一種表達。

5.2 _ 何來的好風水 _ 茵怡花園

「坐北向南、背山面海」可能是大家心中的好風水。就讓我們科學化地探討一下建築學的好風水，即因地制宜，以建築物配合天然環境因素，達致舒適的室內空間。

香港一般所見「直上直落」的高樓大廈，是為了用盡地積比率，達到最大的成本效益所建的建築形態。我們就以1996至1997年落成的將軍澳茵怡花園作為一個實例參考。茵怡花園是香港其中一個非常成功的環保住宅建築項目，由本地的吳享洪建築師有限公司操刀，因其創新環保設計意念而於1998年獲香港建築師學會年獎頒發銀獎。

茵怡花園的整體布局呈「S」字型，即住宅建築圍着兩個對外、不同方向開口的內園而豎。此布局有利內園得到日光照射及自然風流通。內園中有樹木花草及噴水池，有助調節該環境微氣候的溫度。尤其內園栽種了白蘭樹，每到花季就香氣撲鼻，各種鳥類也是常客來湊個熱鬧。

三層的自然通風停車場位於平台下面，達到人車分隔，是舒適、安全而有效的空間安排。平台上面除設有康樂設施供居民使用外，更安裝了像飛機翼的橫向式擋音屏障（Noise Barrier），阻隔由馬路發出的噪音。擋音屏障上面融合了花槽增加綠化。

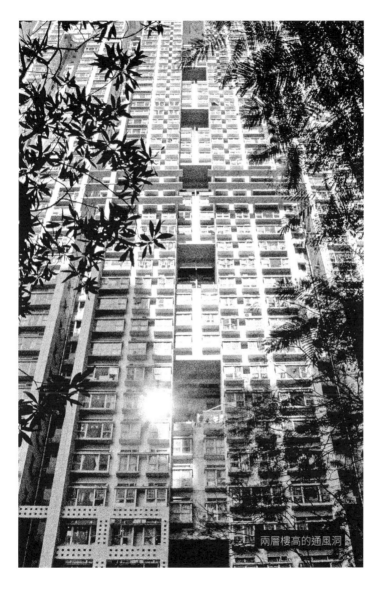
兩層樓高的通風洞

住宅低層窗外掛着通窿的石屎板，外表看似裝飾物，但其實是直向的隔音屏障。我也親身體驗過，這些裝置的確在窗戶全開的情況下有效阻隔煩囂馬路的噪音亦不阻礙通風。

建築物每六層就有一個兩層樓高的通風洞，令每個單位得到空氣對流。每層升降機大堂的左右前後也有對流窗，除了令大堂更光猛外，等升降機時也可以呼吸一口新鮮空氣。單位內的主要空間設有凸出的環保窗台（Bay Window），頂部是氣窗，既方便安裝冷氣，又可以讓陽光從頂部的平面柔和地折射入室內深處。廚房用落地玻璃設計，有助日光照明以減低耗電。

茵怡花園平台以下的兩層設有社區青年中心、幼稚園和復康中心，為該區市民提供服務，惠及社區。這種發展模式比起「上面住宅，下面商場」的設計更加以人為本，希望能夠見到未來更多的住宅項目發展能夠走出「租金的框框」，以市民和社區的需要為出發點作設計，這樣我們的城市會變得更好。

當然，這些好處是有代價的：茵怡花園的實用率相對比較低。

有好建築、好風水、住得舒適、住得環保你又覺得值不值得呢？

5.3 _ 鬧市真綠洲_零碳天地

隨着可持續發展和對抗氣候變化的減碳生活愈來愈被重視，市民、客戶和設計師對綠色建築或可持續建築（Sustainable Architecture）的需求都不斷提高。這個情況不單只在香港發生，在世界各地亦是。香港首個零碳建築項目於2012年正式啟用，耗資2.4億，總佔地約14,700平方米，它就是建造業零碳天地（CIC-Zero Carbon Park），坐落於九龍灣常悅道。負責項目的呂元祥建築師事務所的一位建築師，是我未正式入讀建築系之前已經認識的一位朋友。他告訴我整個項目由設計至完成僅花了14個月時間，是多個晚上「通頂」的成果。

這棟建築物對建築界意義重大，除了是香港零碳或可持續建築的典範外，更是建築業議會其中一個大本營，常有有關建築的大小活動在此舉行，其中一個適合一家大小參加的就是每年一度的「築月」活動。這個業界盛事設有多個攤位遊戲和資訊站，透過一系列與建築有關的活動把建造業推廣給市民大眾，有時更會有建造業界裏不同職能朋友組成的樂隊助興！當你聽過他們的演出後可能會對整個建造業界的感觀有所改變呢。

石籠網結構花床

繼續講建築。大家沿外圍走時可以發現並不是常見的鐵圍欄或石屎圍牆,而是有層次的綠油油植物。其中有200幾棵城市原生樹木及多種灌木,共40多個品種,成為了當區城市生態的一個節點,為城市中的野生動物提供覓食和休息地點。這些植物也用作軟屏風,為項目範圍與就近的城市肌理作出分隔,更為旁邊的行人道提供綠蔭。這些植物生長的花床也很特別,它是以石籠網結構(Gabion Structure)製成,即以鐵網包裹石頭粒造出具重量的長方立體,常用作擋土牆。這種設計令花床看起來更為自然。保留原生植物及使用雨水回收系統灌溉亦能夠有效減低耗水,而項目佔地47%的綠化覆蓋可以減低熱島效應,為整個場地降溫。

從外圍走到入口大家首先會見到一個寫着ZCB的招牌，頂部有一棵樹狀的太陽能發電板，當然就這幾塊發電板所提供的電力絕不會足夠整個項目使用。這棟三層高的建築物屋頂排滿太陽能發電板。除此之外，它還會使用生物柴油在現場生產可再生能源。零碳天地所產生的能源除了抵銷自己日常運作所需的消耗外，還會把剩餘的電力輸送至公共電網，可以抵銷在建造過程中所消耗的能源。整個設計中採用了逾90項尖端的環保設計，包括主動和被動式設計（Active & Passive Design）。

這棟建築物的主要空間例如演講廳和展覽廳設有高窗，有效引入日光照明減低耗電，同時有助自然通風，使室內不需要使用冷氣設備，是被動式環保設計的例子。主建築物入口右邊有一個污水淨化系統，特別受小朋友歡迎，因為污水處理系統裏竟然會有魚！原來它是一個人工濕地，以植物的根莖自然淨水。整個項目得到綠色建築環保評核體系認證的白金級認證，是該認證中最高的級別。在2012年，零碳天地更榮獲環保建築大獎（新建建築類）。

我十分欣賞這個項目背後的理念和設計團隊的成就，但我總覺得零碳天地有一點「出貓」：大家試想在香港這個土地短缺的城市裏，有多少個地盤可以只建約十分一的土地面積，還只有三層高？再加上建築物的主要空間如演講廳，也不是經常被使用，耗能當然少吧！大家的看法又如何呢？無論如何，零碳天地都是一個一家大小週末的好去處，也會定期舉辦導賞團，是了解各種綠色建築設計和設施的好機會。

零
陸

[香 港 建 築 的 未 來 走 向]

香港未來建築走向有哪些創新？有甚麼前瞻？
建築師如何以新科技實踐設計？新科技又能如何改善我們的建成環境？

6.1 _ 城市規劃

[甚麼也要Smart_城市規劃之智慧城市]

Smartphone智能手機，大家手上有一定會有一部。現今世代甚麼也要
Smart，就連垃圾桶也需要是智能垃圾桶。當然我們的城市也需要Smart，所
以就跟各位談論一下Smart City智慧城市。

世界各地大大小小的城市也爭先推行智慧城市，不同學者對智慧城市也有不
同解說，有關的理論和學說也日新月異。但有一點是可以肯定：智慧城市將
會是世界城市發展的大趨勢。有一說法「智慧城市」這概念是由2008年IBM
提出的「智慧地球」所衍生出來。

馬雲曾經在一次演講中提到：「人類正從IT時代走向DT時代。」IT是指資訊科技（Information Technology），DT是數據處理技術（Data Technology）的英文縮寫。

我會說「智慧」的基礎就是「數據」。單獨的數據其實只是一個數值，並無大意義或價值。又稱「巨量資料」的「大數據」就是從多個範疇收集到極其大量的數據資料，通常有以下三個特性：大量（Volume）、多樣性（Variety）和速度（Velocity）。這些數據可以是社交網站紀錄、網購銷售資料等，無時無刻地在更新改變。

「大數據」也是數據，必須經過處理才可以發揮它的價值，因此下一個關鍵步驟就是分析。透過分析這些數據就可以轉化為一些有意義的「知識」，例如某個特定群組的網購消費模式。不同的機構或公司就能使用這些「知識」有系統和有效地作出正確的判斷及適合的對應行動，這就是「智慧」。用電腦處理這海量的數據時，我們還可以應用人工智能（Artificial Intelligence，A.I.）進行一些虛擬場景的推算，以模擬方式找出一系列可行的方案。

如果大家對「大數據」這個題目有興趣不妨可以參閱一下庫基耶和麥爾荀伯格（Kenneth Cukier and Viktor Mayer-Schönberger）的著作《大數據—巨量資料掀起生活，工作思考方式全面革新》。書中提出了「大數據」可以令我們更敏捷、更完整、更精準的三大論點。

智慧城市，簡單來說就是從城市的不同事物中收集數據，進行分析，再找出可以為我們改善生活的方案。

香港政府於2017年及2020年分別公布了「智慧城市藍圖」（Smart City Blueprint）及2.0版本，涵括了以下六個主要範疇：「智慧出行」、「智慧生活」、「智慧環境」、「智慧市民」、「智慧政府」及「智慧經濟」。目標是以創新科技提升市民生活質素，令整個城市在可持續性、效率、環境和經濟發展進步。特別值得一提的是序言中指出這個藍圖是以人為本，以市民大眾的需要而建構。我深信以科技惠民是一個正確的出發點。在「智慧環境」的那一章提出了以綠色和智慧建築來實踐《香港氣候行動藍圖2050》，着重推廣建築物的節能表現。建築有了數據和資訊後，在建造和使用時的確可以減碳、節能和減廢，為我們這個城市帶來更環保的生活。

事不宜遲，來看看幾個智慧城市實踐的範例！

智慧街燈：街燈上安裝了車輛偵測裝置，當有車輛經過時，街燈就會調光；在沒有車輛時就會調節至省電模式。街燈的亮度也會因應周圍環境的光暗進行調節，以最佳效能運作。偵測裝置還可以感測車輛的速度，如發現超速，街燈就會向超速車輛發出警示或通知有關執法部門。偵測裝置也可以協助搜集地區道路上實時的汽車數目，經過分析後就可以以車道狀況形式提議駕駛者最便捷的行車方法。這些智慧街燈更可以配上空氣質素監測儀器，實時監察各區的空氣質素，收集到的數據有助環境科學研究及城市和道路規劃。

智慧山泥傾瀉偵測系統：內地有公司研發出用光學及雷射偵測方法，以兩毫米以內的誤差監察廣闊地區山坡表面泥土的活動，經過和歷年收集到的地動數據作對比，從而預測有機會發生的山泥傾瀉機率，預早多個小時向市民發出山泥傾瀉警告，令城市更安全。

智慧車輛：自動駕駛車輛算是智慧車輛的一種，有一些原型車輛已經在道路
上試行。歐洲有人提出在公路下鋪設感應式叉電電纜，在不需要實體接駁下
為電汽車供電，類似智能手機無線充電板的放大版本。如果配合路面太陽能
板，就可以以能夠發電的太陽能板代替道路上的瀝青面層，有機會達致零排
放的道路交通目標。隨着無人駕駛的技術發展，將來的車輛除了不需要司機
駕駛，車與車之間更會以物聯網和大數據為基礎，互相溝通：自我監測到有
故障的車輛會告知其他車輛避開，令道路更加安全；在十字路口車輛會根據
其他車輛的位置來互相調節速度，保持安全行車距離，四個方向的車輛便可
在不需要交通燈的情況下安全通過十字路口，提高道路交通的效率。

智慧垃圾分類機械人：荷蘭的廢物回收中心有一個智慧垃圾分類機械人，由一部攝像機及一隻末端有吸盤的三點支撐機械臂所組成。當廢物以運輸帶送進這機器內，攝像機就會把每一件廢物的形態傳輸到電腦進行分析。經過「深度學習」（Deep Learning）的電腦程式能夠辨認不同廢物的外形，從而發出指令予機械臂把廢物放到不同的回收箱。比起單靠人手分類，這個技術除了更有效率地回收廢物，同時可以統計不同類型廢物的回收率。政府更能從這些數據定立適合的回收政策。

預測性維修：普遍來說，現在的維修工作通常是在出問題後才作處理，例如發現外牆有滲漏時才會安排師傅進行補漏工作。這種維修模式稱作「修復性維修」（Corrective Maintenance），有時又稱作「事後維修」（Break-down Maintenance）。它的壞處是發生故障後，影響了用家才作出維修。另一個較理想的模式就是「預防性維修」（Preventive Maintenance），在特定時間進行檢測，更換部件或維修。這是根據該物件的損壞統計，法定要求或生產商推薦的檢查維修時間而制定，大廈的升降機年檢就是其中一個例子。

當我們的建築裏有了資訊和數據後便產生了一種更聰明的維修方法—「預測性維修」（Predictive Maintenance）。它是以狀態為依據的維修模式。建築物的不同部件或位置會安裝相應的狀態探測器，收集到的數據會傳到電腦作中央分析及故障診斷，物業管理員就可以預測合適的維修時間及製定維修方案。「預測性維修」強調了監測、診斷和維修三合一的過程，好處是未雨綢繆，比起以上兩種的維修方法更準確及合符資源效益。其中一個例子是在水管上安裝滲漏感測器，在有輕微滲漏或可疑滲漏跡象時，儀器會把資料傳輸到配有人工智能的中央電腦系統，系統便會自動根據滲漏情況製作維修時間表，並通知相關維修部門滲漏喉管的準確位置，進行相應的檢查。

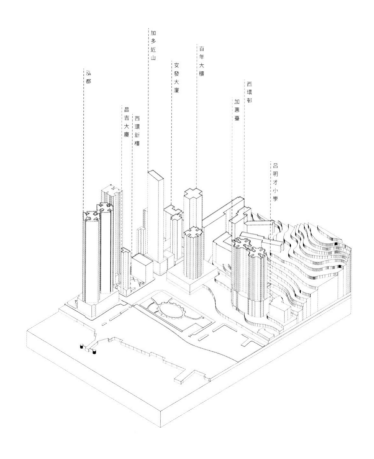

加多近山

百年大樓

安發大廈

泓都

西環邨

昌吉大廈

西環新樓

加惠臺

呂明才小學

將城市的建築數碼化保存、紀錄

每棟建築物也有它的建築信息模擬模型後,將整個城市的建築數碼化也是智慧城市的一部分,除了有助繪製3D地圖,也能令地圖顯示隨着時間改變的城市地貌。只要使用雷射三維掃描技術,又稱光達或雷射雷達(Lidar),現存的歷史建築也可以被數碼化。這對建築保育的意義特別重大,因為歷史建築的現貌得以在電腦中保存下來,當有損毀或須要維修時,保育建築師便可以以這些資料作參考,盡可能地原汁原味修復這些古建築。我相信智慧城市為我們帶來不少方便,亦有助提升我們的建築環境。在物聯網、大數據、雲端技術、建築信息模擬等配合之下,智慧城市的發展可以說只是被我們的想像力所局限。 不知道大家又想到甚麼智慧城市方案呢?

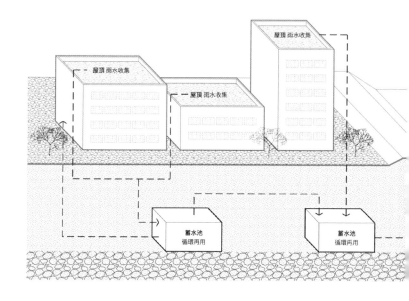

[能吸能呼的海綿城市]

「海綿城市」能夠令地球先生舒服點，也可以令我們住得舒適及安全，但不是因為它軟綿綿，而是因為它能夠吸水！海綿城市其實是一個比喻名稱：城市雨洪管理概念。它能夠快速吸水也能夠緩緩把水釋放出來，並同時着重城市生態環保的新興城市模型。它可以說是綠色建築和低碳城市的合成品，目的是以一個更聰明的方法去對應雨水、洪水等的自然水體現象。大自然裏，雨水落到泥土上面會被慢慢吸收，滲至地下水系被儲存起來。當氣溫上升濕度降低時，儲起來的水分就會被蒸發重新進入大氣之中，是一個自我調節的循環水系統。

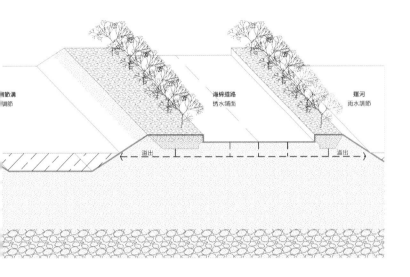

調節溝
調節

海綿道路
透水鋪面

蓮河
雨水調節

溢出

溢出

當土地開始發展，地面便被這個石屎森林的樓宇及瀝青路面所覆蓋，失去了自然排水的能力。再加上氣候變化，雨水和洪水泛濫成為了我們城市的一個頭痛問題。

香港的排水系統設計主要是把收集到的雨水經過大大小小的水渠排出城市以外。而「海綿城市」在國際上的另外一個學術名稱是「低影響開發雨水系統構建」，主張吸水、蓄水、滲水和淨水的幾個天然水體處理方案，目標並不是把雨水排到下水道系統，反而是每一個發展項目能夠在自己的小區內處理雨水，大雨過後把儲起來的雨水釋放出來並加以利用。

在德國柏林，他們在屋頂上建設有一定泥土厚度的種植層，除了可以減低建築物的吸熱，同時可以在下雨時儲存雨水滋養植物。在行人路旁，他們不鋪設任何傳統水渠排水系統，取而代之是生態沼澤（Bioswale），又稱生態調節溝，主要目的是收集和儲存雨水，並清除雨水中的污物，繼而令雨水進入地下水系統、蒸發或成為植物灌溉的水分。簡單來說生態沼澤是一條兩邊斜向中間、可供附近地面雨水流向的溝道，兩旁有泥土用來栽種植物，中間較深的位置會鋪設碎石，營造天然溪流的河床環境，令雨水可以往下滲透。土層與碎石層在天然的情況之下本來就是有疏水和濾水的能力，植物根部也有吸收污染物的作用。

生態沼澤除了能夠解決城市中的雨水問題，還可以增加城市綠化，植物和水體更有助減低熱島效應。把相同的概念放大一點便可以成為雨水花園（Rain Garden），在一般情況下它是社區群落中的一個綠化公園，既可供附近居民休憩，亦是城市生態的一個節點，為雀鳥和昆蟲提供繁殖和覓食地點。下雨時，它就會根據設計部分地方被雨水淹沒，用作儲水池之用，花園裏植物的根部能夠貫穿泥土層促進雨水滲進地下，經過細心安排的土層結構也有利疏水。

香港特區政府渠務處的可持續發展報告2016-2017有提到海綿城市的幾個主要方向：地下儲洪計劃、綠化天台及垂直綠化、活化河道、雨水收集及回用系統。香港位於熱帶氣旋風暴的主要路徑，降雨量高，雨水亦為市民帶來了生活各層面上的不方便。大家可能會想：海綿城市與城市規劃和排水工程有關係，但這又與建築師何干呢？建築師可以在屋頂設計和戶外園景設計方面花一點心思，在規劃設計階段已經考慮了綠化天台的設計，並預留空間安置雨水回收裝備，在開放式園景設計時盡量使用疏水性高的硬鋪平面及以生態沼澤原則去安排園林設計。

我很喜歡北京大學俞孔堅教授的一句話：「我們可以和水做朋友。」隨着海綿城市的發展，我希望香港不再是一個石屎森林，而是可以達到生態共融的綠色城市。

6.2 _ 建築營造

[建造業2.0]

甚麼是「建造業2.0」呢?在交出答案之前,我們應該先問一下為何要有建造業2.0,現在我們建造業1.0有問題嗎?正如大家在日常新聞報道所見,現在的建造業其實面對着很多核心問題,例如昂貴的造價、不同的建造工業意外、工程延誤和超支、生產力降低、缺乏創意和創新、缺乏新血和生產大量廢料等。除此之外,建造業還常被戲謔為3D工業:Dangerous(危險)、Dirty(骯髒)、Dull(沉悶)。

談論建造業之前不如讓我們看看其他設計行業。在產品設計和工業設計領域裏，世界各地都正走向「工業4.0」，又稱「生產力4.0」。它是一個由德國政府提出的高科技計劃，很多人也把它稱之為第四次工業革命。第一次工業革命主要是機械化，第二次就是標準化量產，而第三次就主要着眼於電腦化及自動化，第四次工業革命就是智慧廠房、智慧型整合感控系統、巨量資料和物聯網應用等。

從以上這幾點來看其實香港的建造業確實需要來一個革新。新加坡、英國和中國內地等地已經循不同形式推行了各項建造業改革。香港的發展局也提出了「建造業2.0」。其三個主要棟樑為「創新、專業、年青」。在創新來說，我們需要為建造業引入自動化生產、工業化步序及數碼化生產。革新其實包含了建築設計和建築物建造兩個範疇。以前建築師主要着力於空間設計，生產的過程就交給了承判商去考慮，把設計和生產的兩個步驟完全分開。雖然建造業和產品及工業設計有所不同，但我們建造建築物的方法幾十年來也沒有重大的改變，很明顯也是一個須要改革的時候了。

香港建造業人口老化，年青人因為上面所提到的3D對入行建造業卻步。建築地盤因為不同的原因在安全上也有一定的風險，頻繁的致命建造業意外大家有目共睹。工廠自動化的生產概念在建造業中能夠幫助我們嗎？機械人能夠代替工人協助建築工程嗎？各位試想一下如果建築工人可以安坐在遠離地盤危險範圍的冷氣辦公室內，不需要日曬雨淋，在電腦前像打機一樣用鍵盤和操縱桿控制無人建築機械人，執行各樣地盤工序，甚至有一些比較重覆性的工作交由電腦輔助控制自動完成，這樣會否更吸引年青人入行建造業呢？其實我們離這個願景已經不遠，甚至有些已經是「現在式」了。

2022年建造創新博覽會就展出了可遙距實時控制掘土機、能代替工人在密閉空間工作的水箱清洗坦克、協助地盤工人負重工作的全自動地盤物料運輸車、可確保質量和效率的自動燒焊機械臂、無人機配合人工智能外牆檢測系統等，其中有一大部分已在不同的項目地盤使用！隨着科技發展及自動化的監管和操作系統改進，不久的將來整個地盤生態會有着重大的改變。這就有賴建造業的各位和科研機構的緊密合作，為香港創出一個新里程。

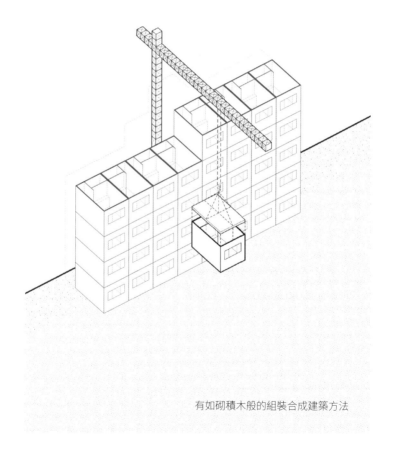

有如砌積木般的組裝合成建築方法

[砌積木起樓法_組裝合成建築]

香港地少人多，寸金尺土，發展商會盡可能在最短時間內完成建築，以獲取
最高回報。因此，香港衍生出世界級的建築速度。以一棟鋼筋混凝土大廈為
例，通常要七天時間來建造一層，步驟包括「釘板、札鐵、落石屎」。

「釘板」是用木板和鐵釘製造石屎的模具；「札鐵」就是用鋼筋或者俗稱花
鐵的鐵料根據工程圖則製作用於支撐結構的骨架；「落石屎」即大家熟悉的
灌入石屎漿。這幾個步驟需要大量的人力及先後有序，加上石屎需要一定的
時間來凝固和達致所需要的硬度，所以以七天為一個周期。

其後，隨着引入場外（Off-site）石屎預製（Pre-casting）組件減少工地「札鐵落石屎」工序，令每一層樓的營造周期再為縮短。但是傳聞每一層的周期最快也只可縮短至四天，已經是樽頸極限。主因是石屎預製組件通常只能局限於建築物的外牆，而主力結構及大部分樓面仍須要使用傳統步驟建造。

近期，建築界興起了一種有趣的「砌積木」建築法！就是在工地以外的地方把一棟建築物的所有容積組件預製，運輸到工地後再將一個一個大型盒子疊起來，就像砌積木般興建建築物，又好像在貨運碼頭所見層層疊起來的集裝箱。

其實它的正確學名為「組裝合成建築法」（Modular Integrated Construction，簡稱MIC），可以說是「建築信息模擬」和「面向製造和裝嵌設計」的一個理性自然延伸。

這建造方法能夠跳出「釘板、扎鐵、落石屎」工序的時間限制，更可解決目前本港建造業人力資源不足的問題。這些「積木」在場外生產時會同時完成大部分室內裝修工序，即是每一個部件搭起來後就差不多可以入伙了。除此之外，因為模組是在廠房生產，這種建築方法能夠令工地更加安全，建築物的品質控制也能做得更好。

聽起來這種「砌積木」建築法真的很厲害吧！但這個建築方法在是否完美？使用上有甚麼限制及考慮呢？

運輸：因為每一個預製組件的大小可能比貨櫃集裝箱還要大，所以在運輸交通上要有一定的考慮，包括道路規例、運輸時間的要求等。當然這種大型運輸模式也會提升建築成本。

生產預製容積組件所須要設置廠房的土地：香港地少人多，土地十分珍貴。
要在本港尋找可生產「組裝合成」組件廠房的土地可算是甚為艱難。如果在
香港以外地方生產，跨境運輸的費用就會成為可行性的一個重要考慮點。

金錢成本：在香港，一般的建築合約定明物資運送到地盤後承建商才可以收
取相應的報酬。不過在上述的建築模式下承建商須要預支大量成本來生產組
裝合成組件。帶來龐大的資金壓力，因而嚇怕他們使用這類型的建築方法。

建築物的用途及大小：有些建築類型如泳池，大型社區會堂等，在用途及空間要求上根本不能應用到組裝合成建築法。主要原因是「組裝合成」容積組件的大小會受到運輸及生產的限制，不能使用於大跨度的空間，也不適用於非標準化的結構網架設計。

其實這種建築方法不是甚麼新鮮事物，香港也有幾個先導試行項目正在進行中。讀者對這個建築方法如有興趣，可以到九龍灣零碳天地的「組裝合成建築法展現中心」參觀。近期熱門的簡約公屋就是用這項建築技術興建的呢。

究竟這種建築方法能否改變香港的建築生態？甚至加快住宅興建，提供更多上車居所？它可否達致真正的「平靚正」及大規模使用？這可能還須要給予業界再多一點的時間，大家才會有結論吧！

建築師　　　　　　安裝人員

工程師　　　　　　　　結構工程師

傳統圖紙

設施管理　　　　　　　　項目管理

工程管理　　　　建築工人

[建築設計救星1_DFMA]

在修讀建築之前，我接受過產品設計有關的訓練，很明白作為一位建築師有時會很懊惱。在產品設計中，設計師很容易就可以利用一些工具和機械把他們所想的實現出來。但建築師就不同了，他們所想的永遠不能靠自己的一雙手和工具興建出來，每每也須要交託予承建商為他們營造。因為我們現在所用的建築圖紙是以二維繪畫，所以不同單位對建築圖則理解有出入及設計資料容易流失，往往令到建造成果與設計不相符，超支超時就是其惡果之一。所以說建築設計由構思到建造的準確傳輸非常緊要。

現在建築界出現了兩個救星：「建築信息模擬」及「面向製造和裝配的設計」（Design for Manufacturing and Assembly，簡稱DFMA）。

上個世紀建築師未有電腦協助之前，會以透視圖及建築模型來了解空間，並把三維設計轉換成建築二維藍圖，跟着把這些藍圖給予承建商興建。現在的電腦化設計衍生了「建築信息模擬」，這能把整棟建築物由外牆至細部都在電腦的虛擬空間中按比例繪製出來。除此之外，文字、數值等資料也能包含在內。

隨着工業4.0所提出的高靈活度量產（Highly Flexible Mass Production），或稱可訂製型量產（Customizable Mass Production），設計軟件和電腦化自動化機器無縫接合，在設計每一件產品時也可以根據客人的要求而修訂設計。這些不同設計參數就可以傳輸到機器以同一自動化生產模式製造出稍有不同設計的產品。現在的電腦化工業生產技術如：三維打印、五軸自動機械臂，雷射切割等，配合「建築信息模擬」理論上已經可以達到「訂製型量產」。如果要在建築上做到以上所提到設計與生產無縫的接合，單純使用傳統地盤的建築方法未必能夠達到，因為要有效率地使用電腦化工業生產技術，通常也要在受控制環境或廠房中執行。在建築上使用DFMA正正就是關鍵。

DFMA的設計其實有兩部分：第一是「面向製造的設計」，第二是「面向裝配的設計」。上面提到在設計階段已充分考慮到建築物各部分製造和裝配的要求，使建築師和工程師設計的建築物具有良好的可製造性和可裝配性，從根本上避免在建築設計後期出現的製造和裝配質量問題。它以更低的建造成本、更短的設計周期、更高的完成質量為目標。「面向製造的設計」與工業設計有很多共通點，大家也是須要明白工業生產的過程和技術再出發去思考設計。

當組件從工廠生產出來運輸到地盤後,「面向裝配的設計」就是重點了,因為不同的組件要被裝嵌起來變成一棟建築物。一般來說,地盤的工序分為兩大類:濕作業或濕施工(Wet Trade,例如石屎及泥水工作)和乾作業或乾施工(Dry Trade,例如燒焊和螺絲裝嵌)。濕施工通常會因為需要風乾及清潔所以比較需時,工人的技術要求也比較高,在「面向裝配的設計」應盡量減少這類型的施工。反之,乾施工中的螺絲裝嵌方法,則可以把出廠時已鑽好了螺絲孔的預製組件以螺母和螺栓簡單地組裝起來。如果各位小時候有玩過塑膠螺絲及木組件的玩具,以上所說明的應該就不難理解了。

香港的呎價租金昂貴，收到地盤後，如果建築物遲一天落成，就會蝕蝕物業一天的租金，因此地盤的建築期很珍貴。除非有特別原因，丟空地盤不施工（行內俗稱「地盤曬太陽」）是建造業的大忌。相反來說，如果有辦法縮短施工期，這就大受歡迎了。「面向製造及裝配設計」就是其中一個加快建築工序的方法。

6.3 _ 設計科技

[建築設計救星2—建築信息模擬 BIM]

另外一個救星是「建築信息模擬」（Building Information Modelling，簡稱BIM），又稱「建築資訊模型」。這種技術在二、三十年前已經使用在波音777客機的設計和生產過程中，在工業設計並不是甚麼新鮮事物。

傳統的圖紙是二維表達方式，立體模型則是三維。「建築資訊模擬」則被譽為六維（6D）技術。它的六維是—文字和數值、傳統的圖則、立體空間體視化、時間、成本、設施管理。

前三種相信大家都比較熟悉。而時間維度，其實是指施工工序，整棟建築物營造裝嵌的先後。因為有每個部件的資訊，整棟建築物的建造過程也能按時間在電腦中的虛擬地盤模擬出來，地盤工程機械及車輛作業和動線也可以在模擬中呈現給建築師、客戶和承建商參考。這有點像傢俬裝嵌說明書以時軸版形式呈現在各位眼前。每一個步驟、部件和所需工具會按先後次序解說。因為有了相關資料及資訊，建築物造價的估算就變得容易了。電腦能夠輕易數算建築部件的數量，例如建築物內防火門的總數，只要乘以單件價格，就能知道所有防火門所需的造價。這就是「成本」。

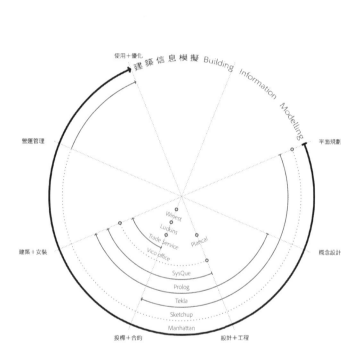

在建築物完成後，它將會交予設施管理單位進行維修保養，因為有了三維資訊及各部件的資料，設施管理的工作也變得容易。「設施管理」是重要的一環，因為它使BIM貫通了設計、建造和管理。例如有一個燈泡須要更換，設施管理員可以從「建築信息模擬」中找到相關燈泡的資料及其準確位置，維修部的同事就能快而準去進行更換。因此，「建築信息模擬」其實是一個建築生命周期的「數位化孖生兄弟」（Digital Twin，常譯作「數位雙生」、「數位分身」）。

有了齊全的資訊，建築物相關的碳排放及碳使用量也可以計算出來。同時因為整個建造過程能在電腦中預演一次，工程師和承建商可以對高危的工程部分預早進行準確的詳細分析及安排相應的防護及安全措施，減低工業意外發生的機會。所以，有人更提出「建築信息模擬」的另外兩維：第七維—可持續性和第八維—安全。

[脫離木獨和單一的良方—訂製型量產建築及參數化設計]

當DFMA和BIM在建造業中越見普及，建築的「訂製型量產」就不遠矣。

我在麻省理工學院作建築交換生時，一位美國同學在論文功課中提出建築應
該像「打機」一樣，由一棟建築物中的每一位用家操控電腦，集大成而設計
出整棟建築物，而建築師就只負責製造那個電腦軟件，控制主要參數及統籌
整個過程。老師批評他這個構思根本不是建築設計的功課，我卻認為那是一
個很有前瞻性的想法，從根底去更改建築設計的生態。

其實，生活當中很多建築也並不是由建築師主導，例如香港的特色排檔等。
雖然當時他被嘲笑，但這個意念在今天的確成為了現實。

現在已經有國際建築公司提供一個「用家設計平台」，供用家在一個三維立
體虛擬空間中自己選取室內裝修的材料和間隔等，所需的價格亦會即時反映
出來。每一位用家也可以實時在那個虛擬空間中走來走去預覽自己所選擇的
訂製設計，聽起來真的好像在玩第一身遊戲一樣。

談到「建築信息模擬」就一定要提一提「參數化設計」（Parametric Design），它是建築中的演算思維，以邏輯和物件關係為設計的基礎。整個過程有點像電腦編程，設計師會在電腦中編寫一些空間的關係邏輯，而非繪畫出真正的建築空間設計。只要輸入不同條件與限制來調整參數，軟件就能產生許多不同的可行設計方案。這種設計思維模式其實早在1960年代已經存在，但甚少被建築師廣泛使用。當然到了今天這個數位化年代就開始普及，也將會是未來建築設計的一個大趨勢。如果要再簡單一點說明，這種設計方式就像數學方程式。在一條有x和y的方程式中，只要輸入不同的x數值，作為結果的y也會改變，x和y之間的關係就是一種邏輯。

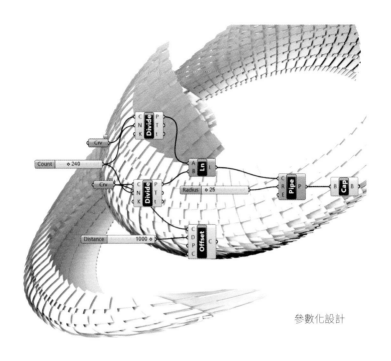

參數化設計

在參數化設計模式下，建築師可以同時輸入和更改多個參數，電腦就能快速計算出不同的方案供建築師、工程師及客戶揀選。以前以人腦作設計的方法基本上沒可能快速尋找設計方案。我也聽過有人說這種「參數化設計」過於依賴電腦，但我不同意，因為參數化設計軟件也只是一種工具，建築師才是背後理解不同空間關係編寫邏輯腳本的靈魂。香港的西九龍高鐵站及倫敦市政廳大廈也有應用到這項設計技術。後者就是以這項技術產生出有助自然通風和自身遮陽的建築外形，達至最佳的能源效益。

為了推動以上的創新科技在本地業內應用，香港特地成立了建造業創新及科技應用中心（簡稱CITAC）。它其中一個目標是以創新科技提高建造業的安全可持續性及生產力，更重要的是在業內培養一個開放創意思維及文化。除了建立了一個知識庫，中心更設立了一個由五個展區組成的建築創新科技展覽，包括：工業化（Industrialisation）、信息化（Informatisation）、智能化（Intelligent）、一體化（Integration）及無限化（Infinity）等主題。我推薦有興趣的朋友可以預約到那裏參觀，他們還提供約一個半小時的導賞服務！

零
柒

[地 道 建 築 術 語 趣 談]

7.1_ 似是而非篇

「小路寶」—的確是「又賣力又肯做」。小露寶其實是小型中央冷氣制冷機的一種。它通常安裝在室外以冷媒雪種把「冷」帶到室內，有點像家用的分體冷氣機。它的好處是體積小及一台主機可供多個房間使用，較為慳電。其外型看來的確有點似1990年代兒童卡通中小路寶的形態，所以有此名稱。

「風櫃」—雪櫃可能大家廚房中也有一個，那甚麼是風櫃呢？風櫃是大型製冷系統中的一個主要部件，即 Air-Handling Unit（AHU），通常放在「風櫃房」中。主要功用是把室內的空氣循環並將其與新鮮空氣混合，經過製冷管降溫後再輸送到室內的各個空調空間。

「震筆」—建築師會用不同的筆來繪圖設計，但這震筆絕不是用來畫圖。它在地盤可以找到，學名為混凝土震搗器（Concrete Vibrator）。混凝土在灌注時是粘稠的液體，當倒進模具後便會有一定數量的氣泡藏在混凝土中，凝固後就會產生像白糖糕中的蜂巢形態，影響石屎結構。震筆就是在灌注混凝土時把氣泡震搗出來的工具。

「地腳」—從字面上也可能猜得到跟地有密切關係。正確，地腳的意思就是底腳地基，使建築物「站」起來的一個重要元件。它的作用是把建築物的重量通過樑和柱傳到地上的結構。這結構通常是埋在地下的，所以有地腳之稱。

「地腳線」—你可能會以為地腳線跟地腳有密切關係，但它們一點兒關係也沒有。地腳線在室內裝修很常見，它就是地面和牆面相交處所安裝的一塊飾面，通常會圍着全屋走一圈。一般地腳線高度為三至四吋。

「泥釘」—鐵釘相信各位讀者也一定見過，但是用泥土來做釘似乎效用不大吧？泥釘是一個土木工程用語，其實是插入泥土並以水泥灌漿固定的鋼筋，英文為 Soil Nail，主要用途為鞏固斜坡防止山泥傾瀉。鋼筋近地面的一端以泥釘頭固定在斜坡表面。除了以上解說的泥釘以外，石釘、石矛也是常見的斜坡鞏固技術。

7.2 _ 結構篇

「草鞋底」—稱之為鞋底的應該都是出現在某些地方的底部。其實草鞋底的正名為基礎墊層（Blinding Layer），是一層在底腳地基下面薄薄的非結構性石屎。主要是用來平整泥面及防止混凝土漿直接與泥土接觸以致滲漏在泥土中。通常是以Grade 10 或Grade 20石屎製成。

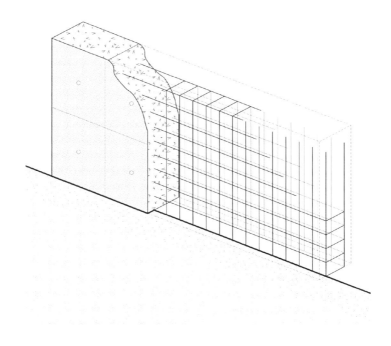

「花籃」—地盤的花籃跟花完全沒關係。花籃是與鋼索一起使用的一個小金屬部件，中間是螺絲杠，兩頭是鉤。花籃螺栓利用絲杠進行伸縮，功能為調整鋼索的鬆緊。除了以上這個解釋外，在扎鐵工藝方面也有花籃這個術語。為了令建築物的結構牆／柱有更強的承重能力，鋼筋會和混凝土一起使用。在灌注混凝土之前紮鐵師傅會先用鋼筋及鐵線紮成一個籠架俗稱花籠或花籃鐵。完成灌注之後混凝土和鋼筋籠架會構成一種組合材料，改善混凝土抗拉強度不足的力學性質，是混凝土加固的一種最常見形式。

「大關刀」—這三個字聽起來穩重有力。沒錯！它是一個力學結構工程有關的用語，是剪力牆結構（Shear Wall Structure）的一種，全名為刀把式剪力牆。這種剪力牆上大下小受力複雜，內力分布集中局部位置，使用時應慎重考慮。在剖面圖則來看它的形態確是很像一把大關刀，所以得此名稱。在水泥工藝中也有「大關刀」這個術語，即噴漿壓尺，是一件有斜邊的鋁質工具。

「大砧板」— 建築物裏何來有塊大砧板呢？商場上蓋建有住宅是常見的建築模式。住宅結構網架（Structural Grid）與下面商場的結構網架一定大有不同，所以直上直落的柱結構行不通。所謂的大砧板是一種厚厚的橫向傳荷結構（Horizontal Load Transfer），能把上面樓層的柱所承受的力傳向下面不同位置的柱，學名為「厚板轉換層結構（Transfer Plate）」。

附

錄

出　版　資　料

資　料　提　供

合　作　夥　伴

設　計　團　隊

壹　　貳　　叁　　肆

壹 _ 設計團隊

《講港建築》團隊由三位有建築相關背景的朋友組成,當中包括現職專業建築師。三人分別負責寫作、平面設計和插畫的工作,希望以香港還沒有的跨媒介/專業出版形式,嘗試以容易明白、生鬼、生活化的方式把蒐集和整理好的香港代表性建築透過文字及圖繪,向讀者介紹如何欣賞香港建築,從而提升廣大市民對建築藝術評論水平及推廣其藝評風氣。

這個項目是想把欣賞建築藝術這個話題,以團隊中不同作者專長的視覺藝術形式展現出來,從多個藝術面向教導大眾用最切身的角度去閱讀城市裏不同的空間及欣賞香港建築藝術。

[作者 _ 盧宜璋 / Adrian Lo]

盧宜璋是一位相信以人為本的設計師和建築師。他憑藉
其簡單但有意識的設計，在產品和建築設計領域獲得了
一系列國際和地區性的設計獎項，包括美國國際設計
獎、意大利A' Design Award、英國倫敦國際創意大賽、
法國Novum Design Award、日本Good Design Award
等。盧是環保建築專業議會董事、建築環保評估協會董
事、香港建築中心的創始都市建築導賞員和香港建築師
學會現任本地事務部及內務事務部委員、前青年事務委
員會的聯主席，更是英國皇家建築師學會香港分會當選
委員。他曾在太古坊Artistree和希慎廣場策劃建築設計
展覽，並在油街實現和銅鑼灣利舞臺設計公共藝術品。
他更被選為代表香港參加台北「香港週」的年輕建築師
之一。

[插圖 _ 李蔚昕 / Vivian Li]

李蔚昕於香港中文大學建築學碩士畢業。她是一名建築、室內及平面設計師。她聯合創辦了一家位於京都的設計工作室 - Musen Studio。她擅長將設計手法應用於各個藝術領域。對設計的熱情為她贏得了多項本地及國際設計獎項。

design ig: musen_studio　　photo ig: mukashi_kara

[插畫 _ 含蓄 / Ricky Luk]

Ricky Luk 筆名「含蓄」，2012年香港大學建築設計碩士畢業。2014年，全職生活，副職藝術創作。以插畫為主要媒介，參與不同類型的藝術項目如繪本創作、表演和裝置藝術。

貳 _ 合作夥伴

[校對編輯]

Ammis Chan @ Moon of Silence

info@moonofsilence.com

[排版設計]

Musen Studio
ig: musen_studio

musenystudio@gmail.com

[資助]

香港藝術發展局全力支持藝術表達自由，本計劃內容並不反映本局意見。

叁 _ 資料提供

[相片提供]

y_____st

ig: _____f.i.n.d

p.9 德輔道中行人天橋, p.33, p.64, p.69 亞洲協會香港中心, p.104, p.126, p.130, p.132, p.140,
p.144, p.168, p.176-177, p.181, p.190

Musen Studio

ig: mukashi_kara

p.22, p.45, p.47, p.50, p.52, p.54, p.57, p.61, p.67, p.77, p.80, p.82, p.86, p.88, p.95-97, p.106, p.120,
p.196-197, p.203, p.208, p.234

Frederick M Wong https://www.havesomehaveone.com/

p.91

[資料來源]

地政總署

由空間數據共享平台入門網站及資料一線通提供,
香港特別行政區政府及有關機構為知識產權擁有人。

p.116, p.122, p.164, p.172, p.186, p.194, p.206

規劃署

p.110, p.111

肆 _ 出版資料

書名	講港建築—城市建築使用手冊
作者	盧宜璋 / Adrian Lo
排版插圖	李蔚昕 / Vivian Li
插畫	含 蓄 / Ricky Luk
校對編輯	陳樂兒 / Ammis Chan

出版	靜月
地址	香港大坑新村街36號地下
電郵	info@moonofsilence.com
網址	https://www.moonofsilence.com/

代理	超媒體出版有限公司
香港總經銷	聯合新零售(香港)有限公司

出版日期	2023年11月1日
圖書分類	建築藝術
國際書號	978-988-8839-15-5
定價	HK$180

超媒體出版
www.easy-publish.org

Printed and Published in Hong Kong
版權所有，侵害必究
如發現本書有釘裝錯漏問題，請攜同書刊親臨本公司服務部更換。

ISBN:978-988-8839-15-5

9 789888 839155

定價：HK$180

上架建議：流行讀物